Oh!
原來閃燈是這樣打的

小閃燈也能拍出Pro級專業感

THIS IS STROBIST INFO

Your Setup Guide to Flash Photography

目錄　Contents

第三步 ｜ 來吧！我們用力玩閃燈！

作者簡介 About the Author

達斯汀‧迪亞茲 Dustin Diaz

專業攝影師，他被評為「Flickr 年度最佳攝影師」，而他的「365 天」
的攝影計畫，吸引了數以萬計的追隨者。
網站 dustindiaz.com
Flickr https://www.flickr.com/photos/polvero/

譯者簡介 About the Translator's

洪人傑

台北宜蘭人，1977 年生，畢業於台北大學社會學研究所，紐約州立大
學賓漢頓校區社會學博士候選人，研究興趣以經濟發展、社會福利及勞
工問題為主，兼及藝術與攝影的知識社會學，曾任出版社特約編輯、審
訂及兼職譯者。

前言 Introduction

我曾在我媽墳前發誓絕對不會再寫書了。話雖如此,媽,我真的很抱歉像這樣拐彎抹角地昭告天下妳已不在人世。不過書寫好的時候我會寄給妳一本,而且我還會等妳打電話來問我:「米裘,你寄這東西來到底要幹嘛?」然後我大概會尷尬地說:「喔!對耶,不好意思,因為我實在不知道跟妳說些什麼,只好用這種方式開個頭。」

要把這本書寫完並不是一件簡單的事,我很幸運有一個很棒的妻子(艾林),耐心過人的編輯(泰德・懷特),以及來自四面八方的一群朋友(其實只是找個藉口提一下 JR 和艾許莉)督促我(或者拖累我)完成這本書。另外,我在這裡要給新手作者一點建議:千萬不要再第一個孩子出生或剛換工作的時候寫書,就是不要這樣就對了。

說到重點了─看吧,這本書從頭到尾就是一連串天大的誤會,而且這種事每次都是這樣。

幕後花絮

我在 2006 年買了第一台單眼相機尼康(Nikon) D40,然後拍了很多很爛的照片,有多爛呢……反正就是爛到爆。2007 那一年我又拍了更多爛照片。到了 2008 年,我才發現原來我還蠻愛拍爛照片的,所以我決定多買幾個鏡頭,看看能不能讓自己成為一個更糟糕的攝影師。然而事與願違,快到年底的時候我發現一個讓自己想要拍出好照片的關鍵。那是在 2008 年的聖誕節,當時我正準備拍照,作為來年(2009)「亂拍 365 天」拍攝計畫的照片之一。好吧,故事長話短說就是這個計畫莫名其妙地大成功,我寫了一些關於用光的文字,還作了一些圖表,過程中也學到很多東西,在經歷過很多折磨之後,現在我變成了一個更好的傢伙。幾年之後,我寫了一本關於用光的書,故事結束。

關於 Strobist Info

簡單說 Strobist 就是大衛·哈比（David Hobby）髮廊的男士品牌，如果你沒去過，我強烈建議你一定要拜訪一下那個老城區，然後你就會知道自己為什麼會喜歡閃燈攝影（註：上面這一段完全是作者在開好朋友大衛的玩笑，故意胡說八道）。strobist.com 網站上有更多資訊可以參考。

不過說正經的，如果不是大衛投入無數的血汗和啤酒，坦白說我一定會去搞別的玩意兒，才不會在這裡裝模作樣好像自己是個作家一樣。大衛·哈比完全是閃燈攝影的教父級人物。

關於本書

無論你用什麼方式拿起這本書來看，你都不太可能會先讀到這一段導言。我猜你一定覺得這是什麼莫名其妙的蠢書，對吧？因為這本書全都是些滿版、高解析度的漂亮照片（老王賣瓜一下）搭配詳細的用光設定說明，好像根本也不需要什麼關於器材、光線原理，或者反平方定律之類的解說。所以你的看法沒錯，我也是這麼認為！照片本身就已勝過千言萬語！但是，文字還是有其價值，為了讓這本書更簡潔而且不浪費你的時間，在你試著解讀照片直方圖之前，如果能先讀一下前面幾章文字的部份，一定會事半功倍。

如果你是透過這本書學習閃燈攝影的初學者，首先我必須說，這是個明智的選擇。另外，文字的部份不可輕易掠過。從光圈與柔光罩的設定，到拍照時該放的搖滾樂，每個細節我都寫進去了，不但可以幫你找到自己的方法，具備解讀直方圖的專業素養，還能讓你拍出和本書範例一樣的圖片。所以就讀下去吧，是為了你自己也是為我，讓我們一起創造一些不同。現在，打開令人愉悅的音樂，然後開始看下去吧。

第一步 | 用光、相機、拍照

或者我應該這麼說:「用光、鏡頭,然後是相機,最後才是拍照」,不過說真的,「拍照」這件事的順序可以放在任何一個位置。重點是,想要馬上進入閃燈攝影這個領域,又不想燒光口袋的關鍵,就是要照著標題列出的順序去做。首先要明智地投資在用光器材上,然後是鏡頭和 gold,最後才是相機。當你不再巴望著下一台相機流口水,而會去多買幾個閃燈之後,你一定不會後悔相機包裡多放了這幾支燈。如果你搞懂了這個黃金準則,那就恭喜你了。

當然,這種事對那些在買閃燈之前,已經因為買一堆昂貴相機和鏡頭而負債累累的人來說比較簡單。但是如果一定要我重來一遍的話,我應該會先投資在打光的器材上,然後再買幾個鏡頭,最後才買相機。這種作法顯然有違常理,因為沒有相機和鏡頭的話,你根本不能拍照嘛⋯⋯你可以嗎?不,當然不可能。比較可能的情況是,這本書的讀者最起碼都有一台還不錯的(數位)單眼相機,以及搭配的 kit 鏡。這真是太完美了!就從這裡開始著手吧!更棒的是,現在的相機都遠比所需要的功能更強大,所以如果你手上有任何一台 Nikon 或 Canon 所說的那種「適合學齡前兒童的新手入門款」的話,這種相機大概就有一個尺寸適中的感光元件,可以快速連拍、錄影,說不定還能做早餐和打掃家裡哬。真的!

關於攫取光線

每當提到「用光優先」的觀念，我們馬上就會想到一整套包括燈架、夾子、各種閃燈配件、濾片、觸發器和 power clowns 等器材。不過別擔心，那是一個非常美妙的領域，你很容易就會深陷其中而無法自拔。但是在你搞懂這個領域之前，你必須認真地從各種閃燈和柔光罩當中挑選自己的第一套器材。不，等等，不是這樣，我整個都搞錯了！呃……也不能這麼說，其實也不是完全不對，畢竟你遲早還是要買齊這些「傢私」，不過只要按照我的十二步驟計畫，你不但能買到你的第一套器材，還能得到一個開心口袋（註：即省下大筆金錢之意）（天啊！我實在等不及看看這本書要怎麼翻譯成其他各種語言了，我是說例如口袋怎麼會開心呢？又為什麼會有十二個步驟呢？其實我稍微瀏覽了一下，好像也沒看到什麼十二個步驟啊？）

外接式機頂閃燈

坦白說，只要提到相機、鏡頭和閃燈，我就是偏好買 Nikon 或 Canon 的器材。這並不是說其他牌子的系統不好或者不能滿足你的需要，只是我發現盡量用 Nikon 或 Canon 的話，閃燈和其他器材之間的相容性會比較好，例如無線觸發器、反射傘轉接頭，以及各式各樣奇怪的閃燈配件。在這個前提下，以本書寫作的時間點來說，我所提供的採購建議如下：

低階款：Canon 430EX II、Nikon SB-700

以第一支離機閃燈來說，這兩款都是很耐用的完美選擇。這兩支燈都有簡明的操作介面變換各種拍攝模式、電源設定，以及調整閃燈頭的出力焦長。同時這兩支燈也都配有保護套，也都適用標準的三號電池，在便利商店就能買到，省去了常跑專業電子用品店的麻煩。

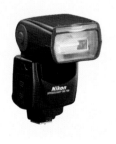

© Nikon Corporation

Nikon SB-700

高階款：Nikon SB-900、Canon 580EX II

如果你願意多燒點小朋友，而且需要更大的出力（因此也更亮）和更快的回電速度，這兩支燈是很不錯的選擇。順道一提，我自己就有六支 Nikon SB-900s 和一支 Canon 580EX II。當然 Nikon 並不是我的贊助商（其實我是不介意再來個十七支 SB-900），但是這支 SB-900 確實是有史以來最棒的閃燈之一。有些老派的愛好者宣稱最好的閃燈其實是上一款更貴的 SB-800，但是 Sb-900 從功能的多樣、產品資訊完整的包裝，以及聰明好用的程度各方面，都毫無疑問地完勝。這個小壞蛋有一個閃燈專用的保護套、一個舒適的小地方用來放備用電池，還有一個可以用來放濾片樣本的空間，更別說這是第一支擁有簡易操作介面的閃燈，而且連濾片和濾片夾都很容易上手。（基本上，你如果用其他的閃燈，大概都會需要一點藝術和手工藝的天份）好吧，我有點離題了，反正 Nikon 也不太可能贊助我十七支 SB-900。

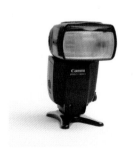
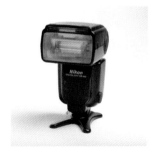

Canon 580EX II

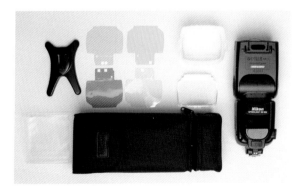

Nikon SB-900 閃燈、保護套、柔光盒、濾片夾、濾片、濾片夾座

無線觸發器

有人說離機閃燈的使用經驗應該從有線器材開始，這種裝模作樣的話我還是免了吧。如果有人建議你去用一個閃燈和相機需要電線連接的系統，就該一槍把他斃了。為什麼呢？坦白說，這些有線的器材爛透了，而且一樣的價錢你可以直接升級到無線觸發器。而無線觸發器不但更好用，也不會絆倒你，所以就直接買無線的吧，有我掛保證。

Cactus V4 無線發射器和接收器

這一組是很好的入門款，與各大廠牌閃燈和相機的相容性也很不賴，你可以買一個發射器裝在相機上，然後每個閃燈都裝一個接收器。這組設備包含一組十六個頻道的切換裝置，不過要記得這只有在室內使用比較可靠，在戶外用的時候就會出現一些毛病。在本書寫作的時候，這款發射器和接收器的價格大約都是 20 美元左右。

Cact us V5 閃光燈無線收發器

接收範圍非常廣，相容性一樣好，而且因為頻率達到 2.4 千兆赫（GHz），在戶外使用時比上面那一款好用得多，至於價差完全可以忽略。

Radio Popper JrX 無線引閃器

這個小傢伙實在有點誇張，可用範圍極廣。和 Cactus V4 同樣具備十六個頻道，但是接收範圍完全不成問題。換句話說，這款引閃器不需要在視角範圍內也能觸發，陽光也不會造成干擾（陽光有時候會影響其他品牌的訊號），而且同時相容於 Canon 和 Nikon 的系統。這款引閃器在我的推薦名單上名列第一，目前發射器的價格大約是 80 美元，接收器則是 100 美元左右，一組合購則是 170 美元。

© 2011 Harvest One Ltd., www.gadgetinfinity.com

Cactus V4 無線發射器和接收器

Cactus V5 閃光燈無線收發器　　*Radio Popper JrX 無線引閃器組*

PocketWizard Plus II

它毫無疑問是最「粗勇」的引閃器。我每一個 PocketWizard Plus II 大概都摔過幾十次，還是一樣好用，當然價格也稍微偏貴一點，但是絕對值得信賴，不會讓你失望。這款引閃器有四個頻道，也相容於任何以 PC 同步線（Prontor/Compur）連接的設備，但是也因此很難搭配像 SB-700 或 430 EX 這種閃燈。目前的售價大約是 160 美元。

PocketWizard Flex

那些自家後院會長錢出來，或者錢多到可以拿來生火取暖的人來說（北方經常天寒地凍的），你應該優先考慮把錢捐給慈善機構才對，錢還是要用在生活所需才對。不過如果你一定要買一個最新、最好的閃燈器材，這就是你該入手的產品。這款閃燈收發器僅相容於 Nikon 和 Canon 的系統，不但可以引領你進入超越一般高速同步閃光 1/250 秒的新領域，而且還能搭配 TTL（註：Through The Lense，意指經由鏡頭測光）閃燈一起使用（雖然這不在本書討論的範圍，不過這真是一個很棒的功能）。

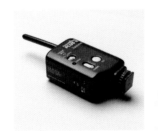
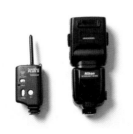

PocketWizard Plus II，和 *Nikon SB-900* 放在一起比較尺寸

PocketWizard Flex TT5 閃燈接收器

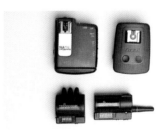

PocketWizard Flex、*Cactus V5*、和 *Radio Popper* 引閃器組

燈架

試想你已經決定好要買哪一支閃燈，無線觸發的設備也準備齊全，接下來你就需要找個地方把燈架起來，而不是找朋友幫你拿著。當然，強迫朋友當你的人體燈架也不是不行，只是有時候最好不要把朋友當成「物品」使喚，你們之間整個對話也會因此變得很怪異，而且就算朋友最後還是答應了，到時候萬一燈沒拿好，搞得大家都不高興，然後……就是一團亂。所以你還是弄幾支燈架來吧。

Calumet 七吋輕便型燈架

便宜、堅固、中規中矩的燈架，甚至能放進一般的學生背包裡，價格大約 40 美元，不用考慮了吧。

Manfrotto 六吋 Nano 燈架

街拍和旅行攝影的最佳搭檔。輕便、堅固，而且也能裝進背包，價格稍貴一點，不過是我自己最喜歡的燈架。

Calumet 十吋燈架

因為你有時候就是需要從更高的地方打燈嘛！哈哈哈～瞭了吧？我發誓這句話應該有笑點的。好吧，大概沒有。不過說真的，這支燈架用來從高個兒背後當做聚光燈，或者放在婚宴的牆角當做拍攝人群的背景光非常好用。

Calumet 七吋燈架，和兩支 SB-900 放在一起比較尺寸

Manfrotto 六吋 Nano 燈架　　*Calumet 十吋燈架*

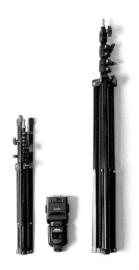

Manfrotto 六吋燈架（左），
SB-900 閃燈，以及 Calumet
十吋燈架

Manfrotto 超級燈夾

切記出門一定要帶這個。這種夾子幾乎可用在任何東西上，包括停止標誌的柱子、鐵鍊或一般的圍籬、小狗身上或甚至是樹上，隨便你怎麼用。這個夾子可以讓你將燈架固定在你意想不到的地方，無論我用不用得到，這是我的背包裡一定會帶的東西，隨著攝影的各種需求越來越多，這種夾子就是不可或缺的。

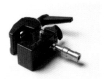

Manfrotto 超級燈夾　　　Manfrotto 超級燈夾，和 SB-900
　　　　　　　　　　　　放在一起比較尺寸

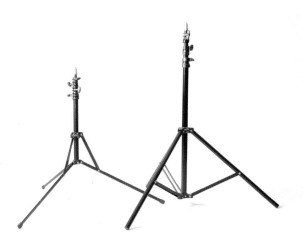

Manfrotto 六吋燈架（左），Calumet 十吋燈架（右）

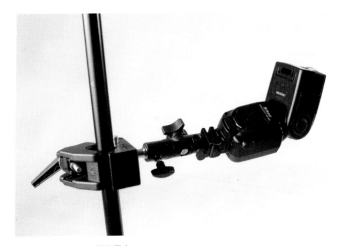

安裝好的 Manfrotto 超級燈夾

傘座關節

這大概是最關鍵最重要的必備器材，因為它可以像膠水一樣把所有的東西都接在一起，包括燈架、閃燈，和各種控光配件（例如反射傘、柔光罩等）。不過其實我也只有用到兩種傘座關節而已。

Calumet 基本型傘座

這個便宜的小玩意兒（註：原文為 doodads）（也可以叫 doomoms 啦，是不是？這個字這樣寫有什麼道理？）價格不貴又耐用，是非常好用的東西。它不但可以轉向，毫不費力地裝上反射傘的傘柄，更能放在口袋裡，甚至即使你想要打扮得很潮，它還可以放進窄版牛仔褲裡。這也是我最愛的器材之一。

Manfrotto 傘座關節

我總覺得有必要提供另一個選擇，如果要我建議一個比 Calumet 基本型更好的同類型產品，我覺得這個小小的 Manfrotto 傘座關節還蠻不錯，不但擁有更順手的旋緊把手，關節轉動也很順暢，不像 Calumet 傘座的凹槽那樣卡得死死的。不過說正經的，不要花太多精力去找所謂完美的傘座關節，因為除了「能夠裝上傘柄和閃燈」之外，其他的附加功能都是微不足道的。

Lastolite 三燈支架

只要你三支燈都裝上去，這個三燈支架就會變成非常厲害的傢伙。這個神奇的發明主要目的（除了能夠同時裝三支閃燈之外）是讓你終於可以在像陽光直射這種明亮的拍攝環境下獲得比較柔和的光線。不然的話，如果你只有一支燈加五十吋柔光罩的話，你打的光都會被陽光吃掉。但是當你有三支閃燈全出力的時候，哈，自己心算看看，就算你懶得算，也知道我的意思，就是讓你找回對光線的控制權，也比較不用擔心回去還要用 Photoshop 替天空加一些藍色。

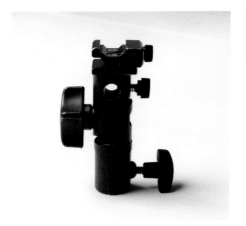

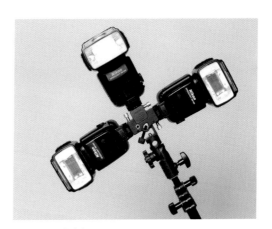

Calumet 傘座，和 Nikon SB-900 放在一起比較尺寸

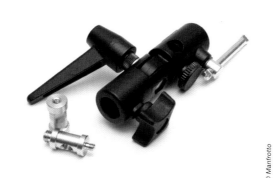

Manfrotto 傘座關節

© Manfrotto

Lastolite 三燈支架

控光配件

我不得不承認，控光配件這個部分可能會有點誇張，因為這個類別的器材品項不但最多，還有各家公司盡其所能地搞出一大堆行銷手法，讓消費者弄不清楚為什麼某個牌子的配件系統能夠拍出最好、光線最美的照片，正所謂「現在馬上買，隨便拍都美」。不過說實話，我的建議是只要看到「系統」這個詞，就不要考慮了。是的，這才是比較保險的投資。以下是我認為在各種拍攝場合都非常好用的幾個配件。

四十三吋輕便型反光（透射）傘

這是一支經常會用到的傘具，也是必備的器材。為你自己好，就算你只有一支閃燈，這種傘還是最好一開始就買個兩三支。這種反光傘可以帶來分布平均又柔和的圓形光，而且重量輕、尺寸精巧，讓你可以一次塞好幾支在背包裡，是完美的人像攝影傘具。

不過要小心，它非常脆弱，所以當你看著它像牛奶一樣灑在地上（說真的，這算很有梗了吧？）的時候可千萬別哭。好了，重點是，當風太大的時候，這個反光傘可能會被吹彎或者東倒西歪，幸運的是它非常便宜，幾乎都不到二十美金。

四十五吋反光傘

我實在無法清楚解釋多這兩吋究竟有什麼不同，不過神奇的是就這麼發生了：打出來的光線變得更柔和、光的曲線也變得更圓。要注意的是，這種反光傘無法放進一般的背包，不過這種傘更容易收起來，能夠把光線集中在拍攝對象的臉部。讀者可以特別注意，本書後面的拍攝場景中，經常出現這把反光傘收起一半的佈光方式，這把傘也是我最愛的器材。

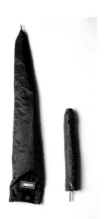

四十五吋反光傘
收起來的樣子

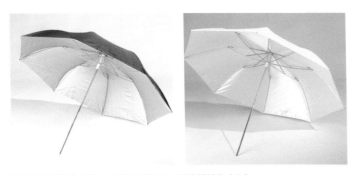

四十三吋反光傘（左），以及同樣四十三吋的透射傘（右）

四十五吋反光傘收在袋子裡（左）
和四十三吋反光傘並排（右）

六十吋反光傘

這是你拍攝所需要的傘具中最大的一支。理論上，如果你需要柔和的光線，你當然就需要越大、越清楚的光源，而這支傘就是用來打出柔和、漂亮而且充滿時尚感的圓形光的最佳工具。用來拍攝人多的場景也非常適合。

反光板 Reflectors

這種銀色反光板使用的時機是當你需要多補一點光，卻又不想讓光線到處散射毀掉整個場景的時候。如果拍攝場景光源非常微弱會被陰影吃掉的時候，我通常就會用這種像個大錢幣的銀色反光板補光。這並不是說光線淡入陰影不能拍出前衛、性感或者神祕的影像，只是有時候能注意到模特兒另外半邊的臉部輪廓也是挺不錯的。

六十吋反光傘

Calumet 四十二吋反光板，分別是收起、裝在燈架上，以及完全展開的樣子。

Westcott 二十八吋柔光罩

這個東西真是太正點了。不但適合帶出門旅行，還有傘柄可以裝上閃燈，不像許多其他的柔光罩還要買一套「系統」（記得我告訴過你看到「系統」就快逃嗎？）。偷偷告訴你，我有些最棒的作品就是用這個柔光罩拍的，用來拍攝單人的半身肖像照非常完美。

Westcott 五十吋柔光罩

先給你一個簡單的概念：連我都可以塞進這個柔光罩裡。真的。如果我回到童年，我可以把這個東西當成迷你堡壘來玩。可惜的是，如果你想改裝這個控光配件當成玩具基地的話，它的價格可能會讓你縮手。But，（是的，人生永遠都有但是）這個五十吋的大傢伙能拍出各種意想不到的場景，真的是最好玩的柔光罩之一。用它拍照能讓你打出來的光更集中、範圍夠大而且柔和，而不會像用反光傘一樣，光線會打得遠又廣。

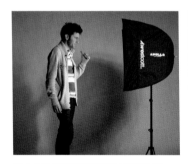

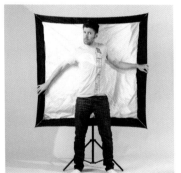

二十八吋柔光罩裝在燈架上及其內部。

Westcott 五十吋柔光罩收起和裝在燈架上的樣子。

二十八吋柔光罩直打。　　　二十八吋柔光罩收起來的樣子。

Honl 八吋柔光罩

這個八吋柔光罩是個很划算的投資，甚至能塞進塑膠資料夾裡。它不像其他控光配件一樣會在長柄上滑動，而是用一大片（附在上面的）魔鬼黏牢牢地固定在閃燈上，技術上來說，這是除了閃燈本身以外最基本的控光配件。這種八吋柔光罩的另一個好處是你可以把它帶到戶外使用，即使在風很大的情況下，也不用擔心它會被吹到反折。

蜂巢

坦白說，無論用束光筒、遮光片還是蜂巢，場景的光線都還是有點太多，因此這種配件我頂多只會用其中一個，就是 Honl 的八分之一吋 Speed Grid 蜂巢。基本上它的功能就是讓光線緊密地集中在一小塊區域，不過有時候也能用來打模特兒的背景光，或者側面的輪廓光。當然，你要故意把這個蜂巢放在被攝主體正前方當成主燈直打也可以，別以為我在胡說八道，真的有人這樣拍，只是從藝術的角度來說我沒有很愛而已

Honl 八吋柔光罩。

Honl 八分之一吋蜂巢，和 Nikon SB-900 放在一起比較尺寸。

採購建議

上述介紹的器材明顯就是就像個無底洞，會讓你砸大錢買下所有的「傢私」，但是你想想看，如果只買基本配備，包括一支閃燈、一支燈架、一個傘座關節、一支反光傘和一對無線收發器，你可能只需要 400 美金左右就解決了。然後再冷靜想想，你的下一個鏡頭或相機要花多少錢？500、1000、2500 美金？還是更多？對你的攝影包好一點，先投資在打光器材上吧！畢竟你現在用的相機應該還不錯，裝在上面的鏡頭應該也能滿足各種拍攝需求，所以拿出你的比價魂，努力學習用光，朝著美好的未來前進吧！從現在開始，這本書裡的那些廉價笑話都一文不值了。

第二步 | 基本光線原理

無可否認，攝影最乏味的主題之一就是反平方定律。事實上這個定律根本就不應該存在，而且多數人根本不知道有這個東西，不過反正就是有這件事，所以還是乖乖面對吧。有了這個心理準備之後，你可能很想一邊抓頭一邊鬼叫：「反平方什麼鬼？」或者「藝術怎麼還要搞自然科學呢？」等一等，稍安勿躁。

學習反平方定律就像學騎腳踏車一樣。不對，當我沒說。騎腳踏車非常簡單，如果你不會騎腳踏車，快把這本書丟一邊然後去學。好吧，其實應該說比較像學開車，可能要花一點時間、需要專心，就會慢慢習慣。然後在你發現自己學會開車之前，你根本不需要思考，就只是讓車子往前進，和其他車輛在路上並行，慢慢改變方向，而且播放著你最喜歡的音樂，同時還可以和朋友聊天。

因此，在開始拍照之前，你不需要背誦那些和時光旅行回到未來有關的物理學知識，甚至也不必成為專家。但是對於任何擁有單眼相機，而且真的想精通所有影響曝光因素的攝影愛好者來說，你最起碼應該聽過「反平方定律」，並對於這個定律的原理有足夠的了解。當然，如果你打算一頭栽進閃燈攝影領域，這就是學習這個定律最重要的理由（如果你到現在還不知道為什麼要學這個定律的話）。

所以如果你也是那種會說「我拍照都不用閃燈，我都只用現場光源」這種話的人，盡管繼續找理由假裝自己對閃燈攝影沒興趣吧！當然啦，或許你有一台頂級的 Canon 或 Nikon 相機，搭配 50mm f/1.4 的鏡頭，能夠在昏暗中用 ISO 3200 拍出驚人的影像，不過我們現在討論的是打光完美，具有專業棚拍人像及雜誌攝影品質的作品，必須利用閃燈才能創造出畫質銳利、色彩飽和鮮明、光線漂亮的照片。如果你認為像「閃燈」一樣的光源隨手可得，那就好好利用拍出好照片吧。

言歸正傳，讓我們一步一步來，先看看一些多數人可能都已經了解的基本常識。

快門速度、光圈和 ISO 值

快門速度

現在大家都知道快門速度越慢，就會有越多光線進入鏡頭；反過來說，快門速度越快，進光量就越少。進光量的計算方式（以快門速度來說）是以兩倍為一個單位。也就是說，如果你將快門速度 1/100 放慢一級，就會變成 1/50，就是進光量增加一級，同樣的道理，如果你將快門速度從 1/100 提高一倍，就會變成 1/200，也就是讓進光量降低一級。

很好，讓我們繼續吧！

光圈

每個光圈大小的 f 值都應該背下來比較好。如果背不起來也沒關係，其實只是簡單的算數，從 f/1 開始一直乘以二就可以了。而每次乘以二的時候，進光量就會增加兩級。因此：

1 → 2 → 4 → 8 → 16 → 32

為了計算兩個單位之間增加的進光量，只要乘上一個神奇的數字：1.4（剛好就是 2 的平方根 1.414 的整數值）就好了。因此第二級就是 1 x 1.4 = 1.4，很簡單吧！然後我們就能依序填入中間的光圈值如下：

1.0 → 1.4 → 2 → 2.8 → 4 → 5.6 → 8 → 11 → 16 → 22 → 32

現在我們得到了一個完整的光圈值列表，既然如此，我們也順便看一下傳統的 1/3 單位的光圈值列表長什麼樣子（反正也有很多人需要在單眼相機上和這些數字打交道）：

... 1.4 → 1.6 → 1.8 → 2.0 → 2.2 → 2.5 → 2.8 ...

現在你會說：好了，我了解光圈值的意義了。那麼它和曝光的關係是什麼呢？

假設你已經拍攝了一張正確曝光的照片，快門是 1/125，光圈 f/8，你的模特兒安穩地坐著，等你拍下他們美麗的肖像。然後你（也就是攝影師）基於某些藝術或設計上的理由想要讓背景更虛化一些，你把光圈開到 f/4，也就是讓進光量增加兩級：f/8 → f/5.6 → f/4。因此，為了平衡補償光線，你就必須同時將快門速度增加兩級：1/125 → 1/250 → 1/500。非常簡單吧！又符合邏輯，照這樣做就對了。

感光度 ISO 值

我們都知道，ISO 值越低，拍攝出來的影像品質越好。ISO 值的列表看起來似曾相識，通常就差不多像這樣：

100 → 200 → 400 → 800 → 1600

有些比較新的相機 ISO 會搞到很誇張像 25600 那麼高，比 1600 的感光度高出四個等級！

回到我們上面舉的例子。如果你本來是用 ISO 400，現在要降低兩級的感光度，意思就是調到 ISO 100：

ISO 400 → 200 → 100。

那麼這些東西和閃燈又有什麼關係？

閃燈的光線也有計算的單位喔！閃燈光線的計算單位和快門速度一樣，每個單位依序乘上二分之一，就是我們稱作「閃燈出力」的值，或者是這支燈打出來的光量。依序如下：

1/1 → 1/2 → 1/4 → 1/8 → 1/16 ...

由左至右我們分別稱為「全出力」、「半出力」、「四分之一出力」等，有些閃燈則能夠用 1/128 打出幽微的光線（Nikon 的 SB-800/900 和 Canon 的 580EX II 都可以）。

在買閃燈的時候，你應該考慮的主要因素之一就是它出力的程度。也就是說，你要去想「這支閃燈和別支比起來，全出力時會有多亮？」我們可以從閃燈的「閃光燈指數」（Guide Number）GN 值來看一支閃燈的出力。這個數字是採購閃燈的關鍵指標，大概就像你買鏡頭時要先知道鏡頭焦距一樣重要。比方說你絕對不會跑去買一支 200mm 的鏡頭，然後竟然不知道它的焦距是 200mm，對吧？

閃光燈指數是什麼？

用最簡單的數學術語來說，就是光圈乘上距離的和，在這個特定的距離內，你的閃燈能夠對主體適當地曝光。一般我們在閃燈上看到的標準 GN 值，是以 ISO 100（底片感光度）、35mm 的鏡頭焦距對準人像頭部的位置，以及閃燈全出力的條件測量出來的。

嗯……啥？

讓我們用一支基本款的閃燈做例子。Nikon SB-700 的 GN 值是 92，為了計算方便，我們暫且把它當作 100，讓我們用算式來表示這個 GN 值的意思。現在我們有一支閃燈和一個被攝主體，兩者的距離是 20 呎。

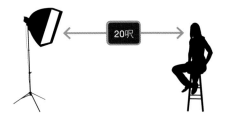

因此，讓主體適當曝光所需要的光圈是 f/5，為什麼呢？因為 f/5 × 20 呎 = 100 GN。

那麼如果我們將主體和閃燈之間的距離拉長一點呢？

編註：國外習慣以英呎為計算單位，故 SB-700 的 GN 值為 92；若以台灣通用的公尺為計算單位，GN 值為 28。

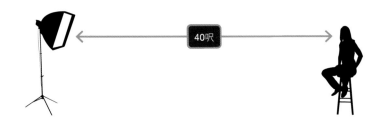

為了彌補增加的距離，我們當然需要更多光線，亦即我們必須將光圈開大一些到 f/2.5：f/2.5 × 40 呎 = 100 GN。

如果我們讓光圈固定在 f/5，主體就會曝光不足；同樣的道理，如果光圈開得太大，例如開到 f/1.4，主體就會過曝囉！這樣大家瞭解了嗎？

OK，我準備好要來學這個「反平方什麼東西了……」

很好，現在正是時候。所謂反平方定律就是：「光線從一個點光源照射出來的強度，與距離的平方成反比。」因此，如果被攝主體與光源的距離增加兩倍，所獲得的光線就只有原來的四分之一；而如果距離縮短兩倍，亮度則會增加四倍。而距離增加或減少兩倍，進光量的改變都是兩級。

我知道這聽起來很複雜，我不是學數學的，我自己第一次聽到的時候也聽不太懂……（我想應該是因為我既不是學數學的，也不是學哲學的吧。）不過很幸運也很意外地，我們前面看過的光圈

列表已經讓我們對這些東西有一點基本知識了。記得這件事：光線也和我們的焦平面一樣有所謂的「深度」。

現在你已經知道，當你越靠近被攝主體，景深就會越淺，同時背景中的物體馬上就會脫焦。光線也是同樣的道理（謝天謝地！）讓我們用光圈列表的數字來舉一個簡單的例子。

在下圖中，我們在主體背後加入一個拍攝背景。

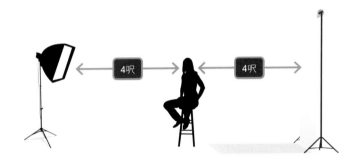

首先讓我們假設一些基本設定：

- ISO 100
- f/4
- 閃燈設定在四分之一出力

我們大致可以假定背景的曝光程度低了兩級：
4 → 5.6 → 8。現在讓我們把主體往閃燈靠近兩呎，看看會發生什麼事？

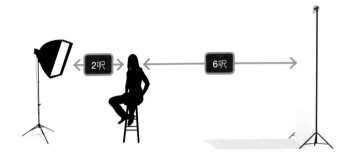

因為我們把主體和閃燈的距離「縮短了兩倍」，我們也同時讓光線的亮度增加了兩級！因此，為了平衡補償過度曝光，我們可以做下面兩件事：

- 將閃燈出力調低兩級： 1/4 → 1/8 → 1/16，或者
- 將光圈關小兩級： f/4 → f/5.6 → f/8

無論用哪一種，都可以讓你的主體獲得適當的曝光，不過這個選擇取決於你自己的創作概念，你可以保持淺景深讓背景虛化（第一種方法），或者消除周圍多餘的光線獲得更銳利的影像（第二種方法）。同時也要注意反平方定律造成的效果，背景現在曝光不足的程度就變成四級：

8 → 5.6 → 4 → 2.8 → 2。

很好。那接下來呢？

現在你已經學會開車了，接下來你需要做的就是實際上路去開開看。帶著你學到的知識、闖過幾個紅燈、犯一點錯，然後重來一次把事情做對。還有，世上沒有所謂永遠「正確」的事，所以只要看起來還不賴的事就去做吧。一陣子之後你就能用全手動模式搭配十幾支閃燈暢快駕馭你的相機，熟練到甚至連換了器材拍攝自己都沒發現呢！

總之，最好的起點就是跟著自己的心，大膽一點出發，然後再慢慢調整。通常你不太可能剛進入某個陌生環境就會自動開始思考：「喔，對⋯⋯這裡光圈要用 f/5.6，ISO 要開 400，搭配兩支閃燈設定在八分之一出力，還有四分之一效果的 CTO 色片。」如果你真的已經那麼厲害了，或許你應該靜下來想想，專注在攝影的藝術表現上。其實只要隨機去試試那些你從來沒想過的各種設定就行了。不過，既然你拿起這本書是想要學點新東西，那就姑且放開心胸去嘗試吧。

抱著這樣的心情儘管去做，用新的方式點亮學習之路，或者⋯⋯讓自己引領潮流⋯⋯甚至讓自己親手終結某個時代也行，去做任何事讓這一章有個精采結尾，任何事都可以，我相信你一定做得到。

第三步 | 用力玩閃燈！

終於到了本書的第三部分，你可以依照自己的需要直接跳到任何一頁，這個部分都是拍攝的範例，因此你可以利用這些圖片中的各種佈光設定，幫助你找到自己喜歡的方式。

那麼，出發吧！去多拍一些照片，用力玩閃燈，然後……天啊！我怎麼和其他攝影師一樣一直碎念呢！

好吧，我盡力了，祝你好運囉～願攝影大神與你同在。

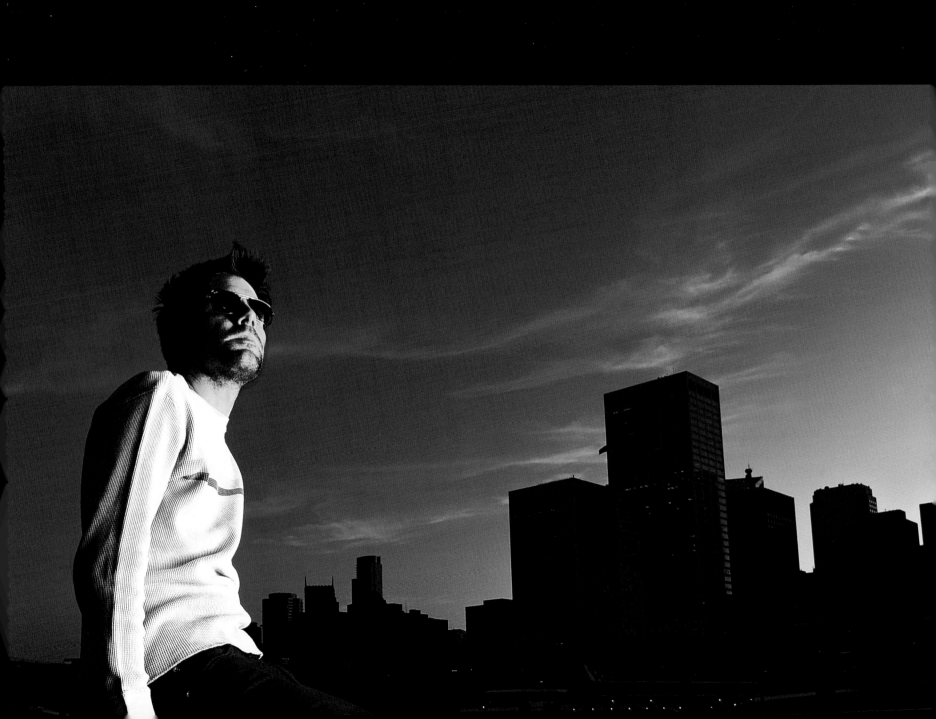

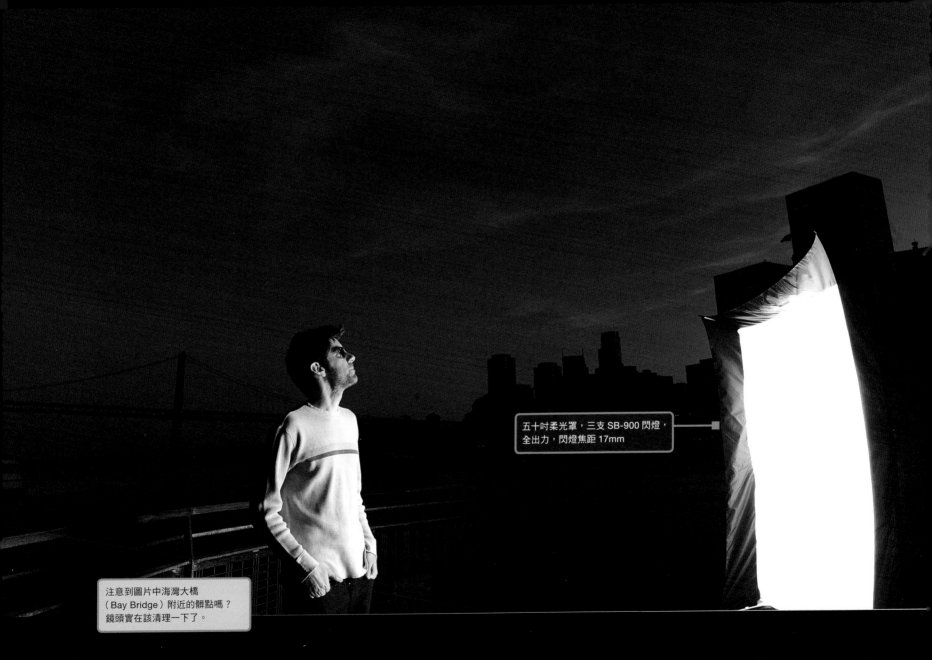

五十吋柔光罩，三支 SB-900 閃燈，
全出力，閃燈焦距 17mm

注意到圖片中海灣大橋
（Bay Bridge）附近的髒點嗎？
鏡頭實在該清理一下了。

D3 | ISO 200 | f/8 | 1/80th | 24–70mm f/2.8 @ 24mm

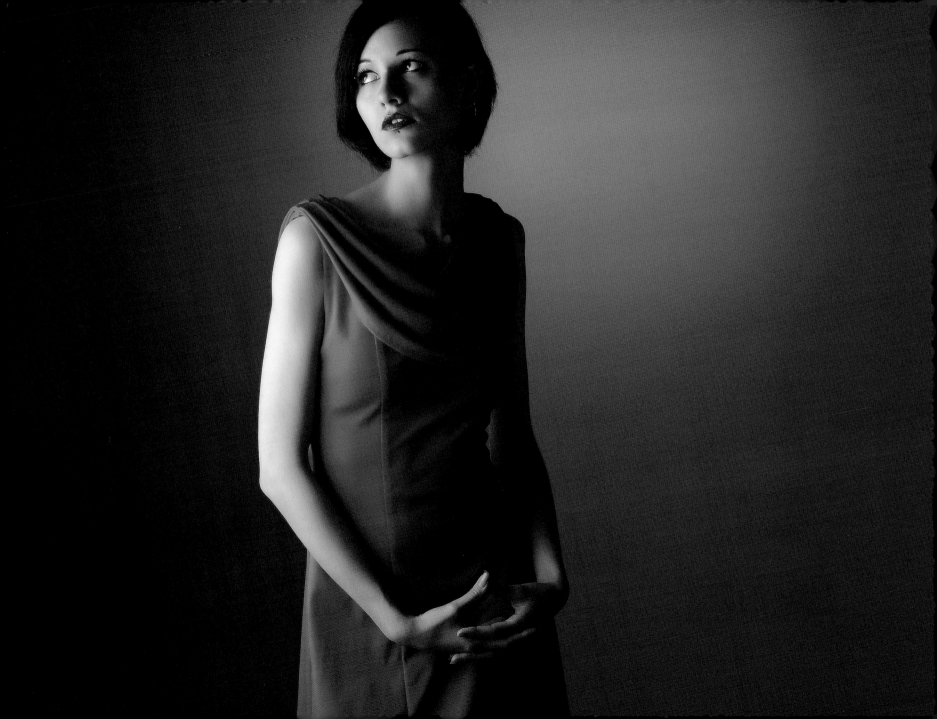

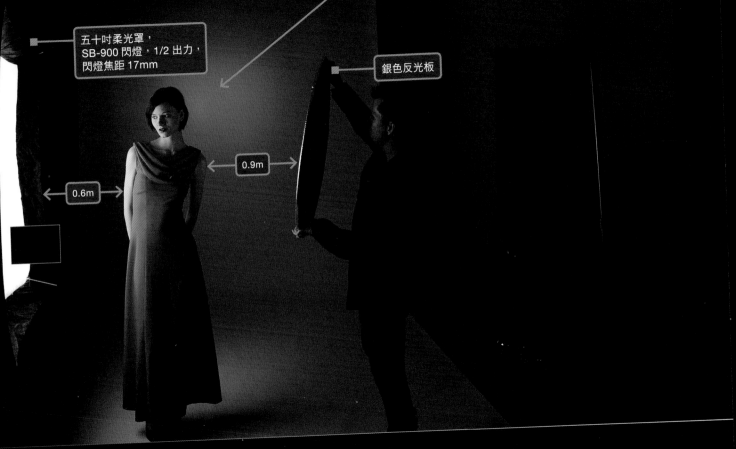

五十吋柔光罩，
SB-900 閃燈，1/2 出力，
閃燈焦距 17mm

銀色反光板

0.9m

0.6m

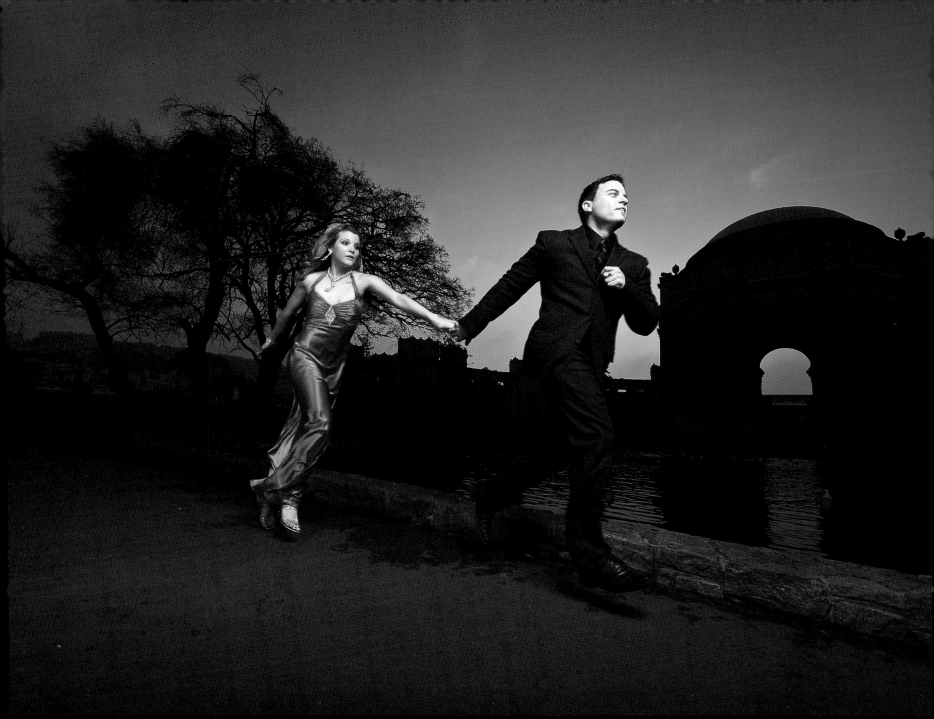

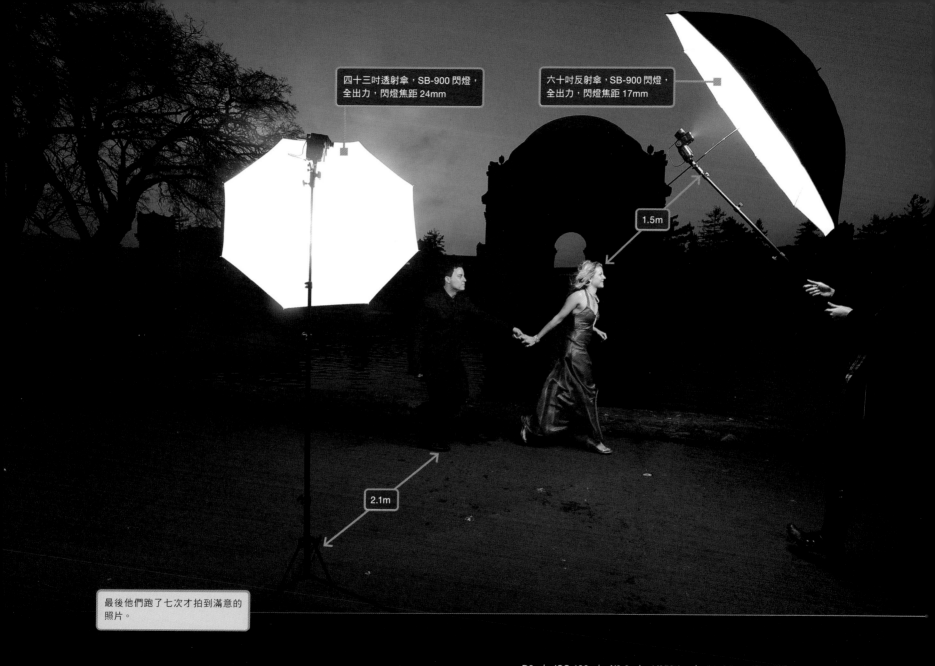

四十三吋透射傘，SB-900 閃燈，
全出力，閃燈焦距 24mm

六十吋反射傘，SB-900 閃燈，
全出力，閃燈焦距 17mm

1.5m

2.1m

最後他們跑了七次才拍到滿意的
照片。

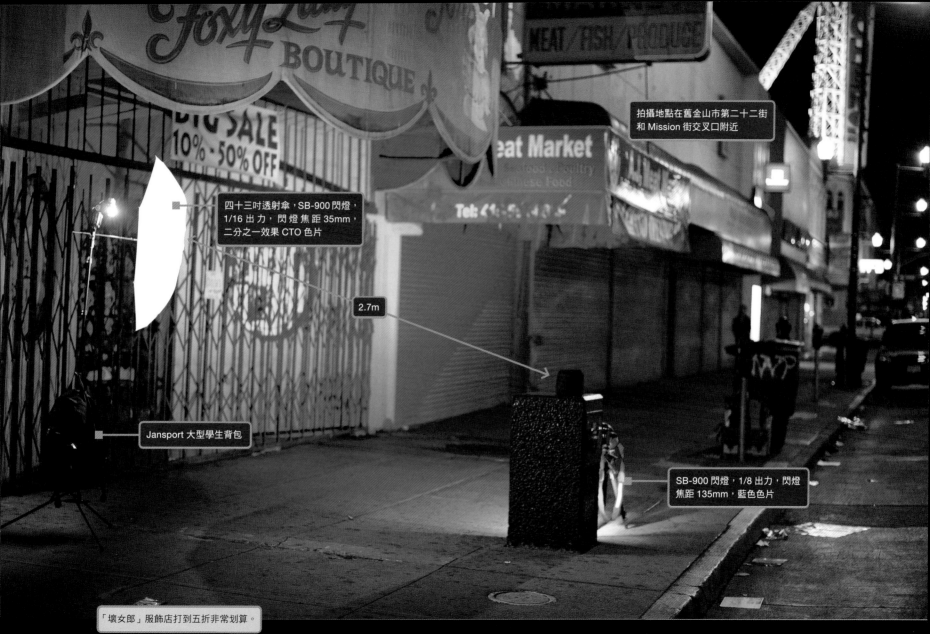

拍攝地點在舊金山市第二十二街和 Mission 街交叉口附近

四十三吋透射傘，SB-900 閃燈，1/16 出力，閃燈焦距 35mm，二分之一效果 CTO 色片

2.7m

Jansport 大型學生背包

SB-900 閃燈，1/8 出力，閃燈焦距 135mm，藍色色片

「壞女郎」服飾店打到五折非常划算。

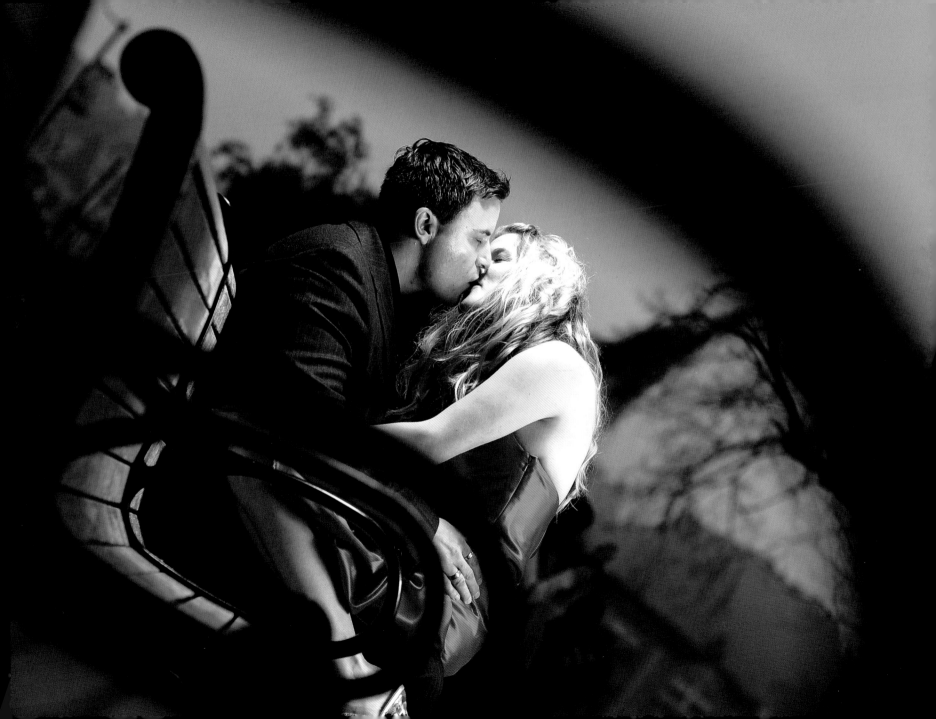

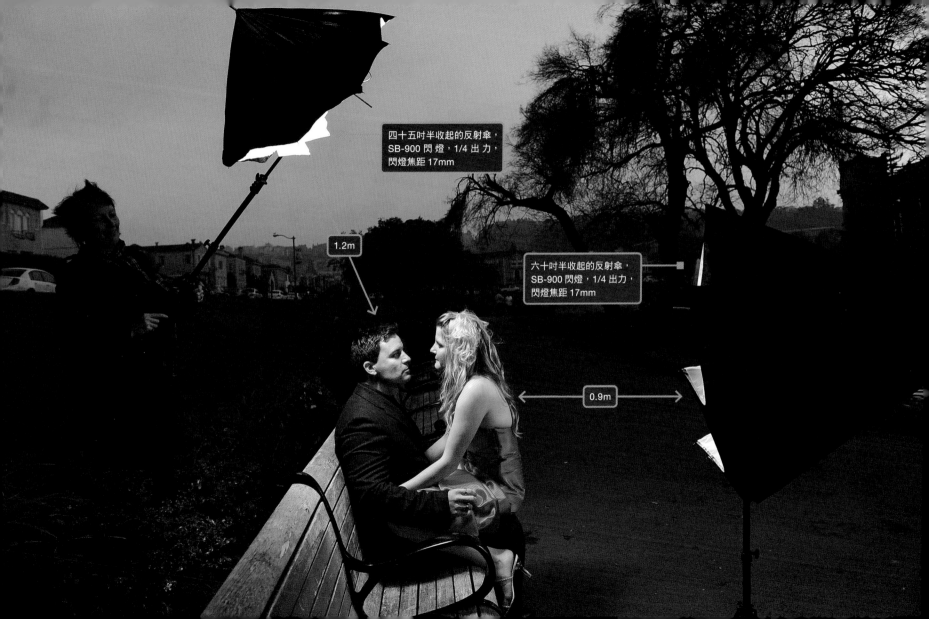

四十五吋半收起的反射傘，
SB-900 閃燈，1/4 出力，
閃燈焦距 17mm

1.2m

六十吋半收起的反射傘，
SB-900 閃燈，1/4 出力，
閃燈焦距 17mm

0.9m

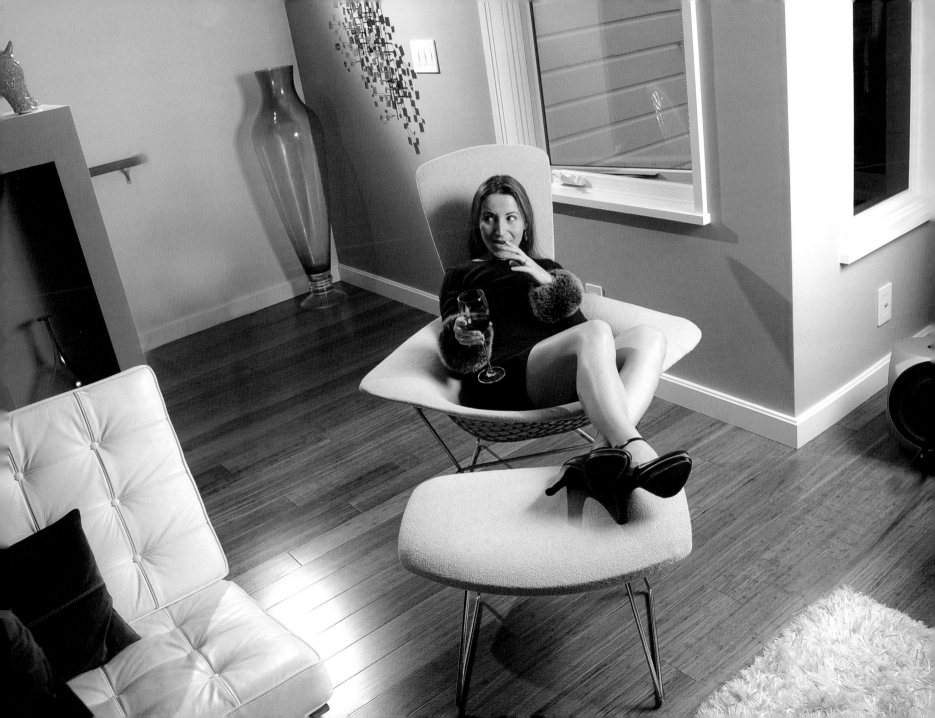

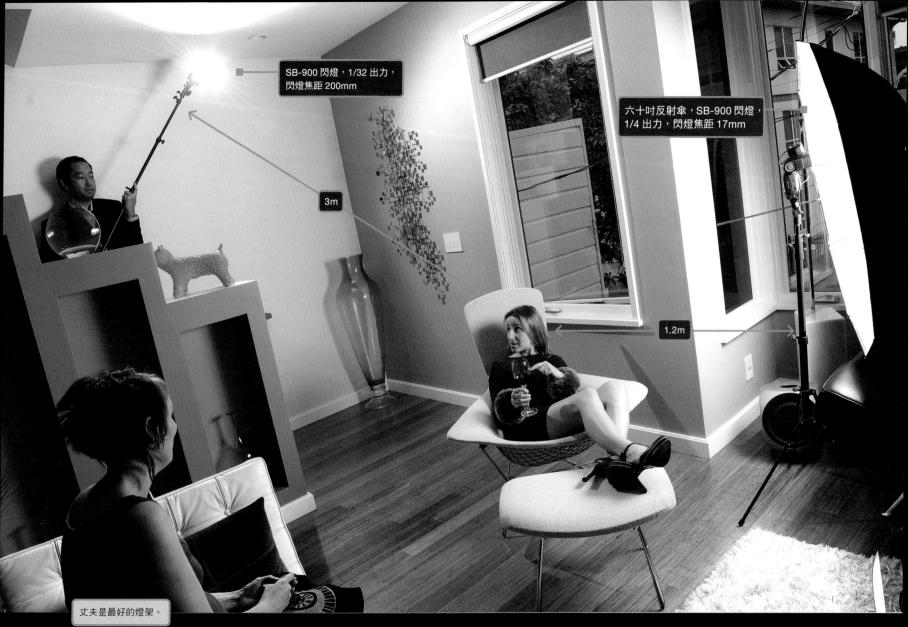

SB-900 閃燈，1/32 出力，
閃燈焦距 200mm

六十吋反射傘，SB-900 閃燈，
1/4 出力，閃燈焦距 17mm

3m

1.2m

丈夫是最好的燈架。

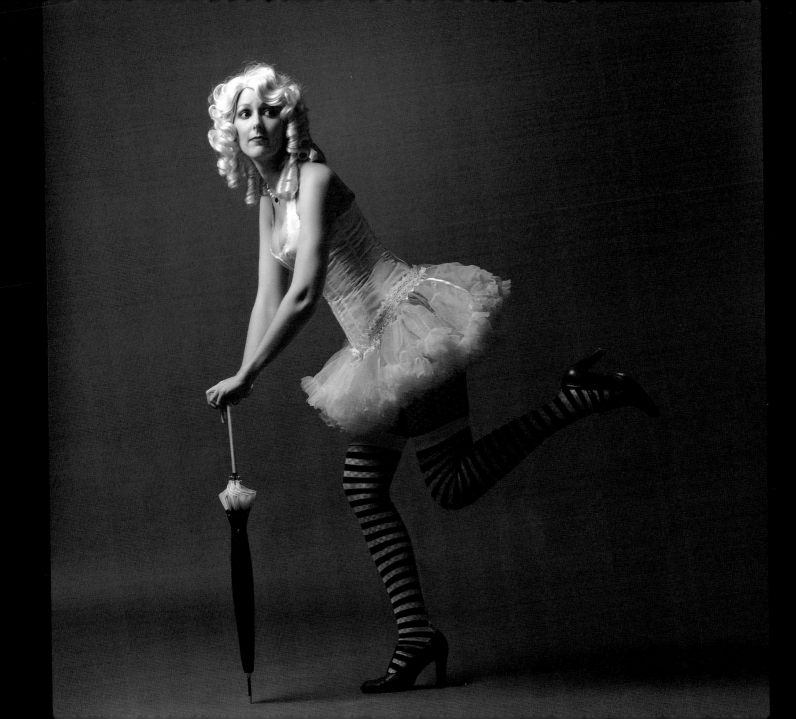

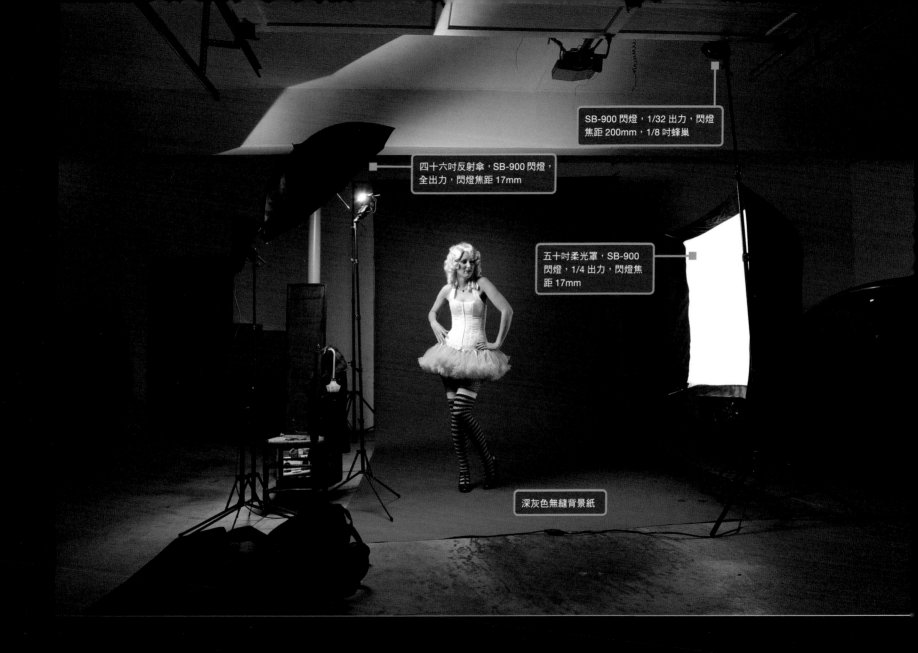

SB-900 閃燈，1/32 出力，閃燈焦距 200mm，1/8 吋蜂巢

四十六吋反射傘，SB-900 閃燈，全出力，閃燈焦距 17mm

五十吋柔光罩，SB-900 閃燈，1/4 出力，閃燈焦距 17mm

深灰色無縫背景紙

D3 | ISO 250 | f/7.1 | 1/100th | 24–70mm f/2.8 @ 70mm

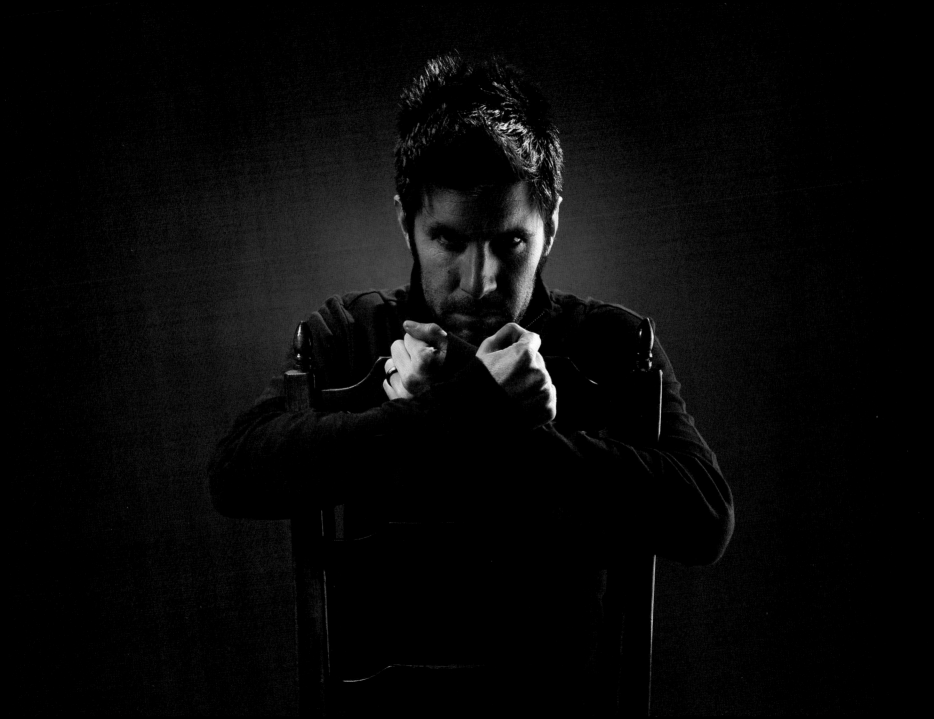

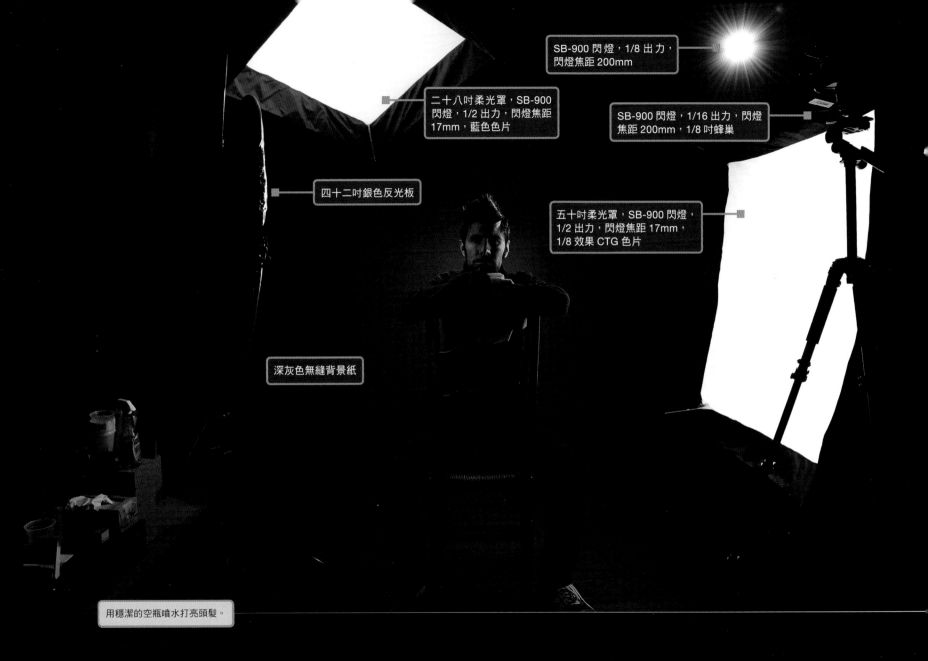

SB-900 閃燈，1/8 出力，
閃燈焦距 200mm

二十八吋柔光罩，SB-900
閃燈，1/2 出力，閃燈焦距
17mm，藍色色片

SB-900 閃燈，1/16 出力，閃燈
焦距 200mm，1/8 吋蜂巢

四十二吋銀色反光板

五十吋柔光罩，SB-900 閃燈，
1/2 出力，閃燈焦距 17mm，
1/8 效果 CTG 色片

深灰色無縫背景紙

用穩潔的空瓶噴水打亮頭髮。

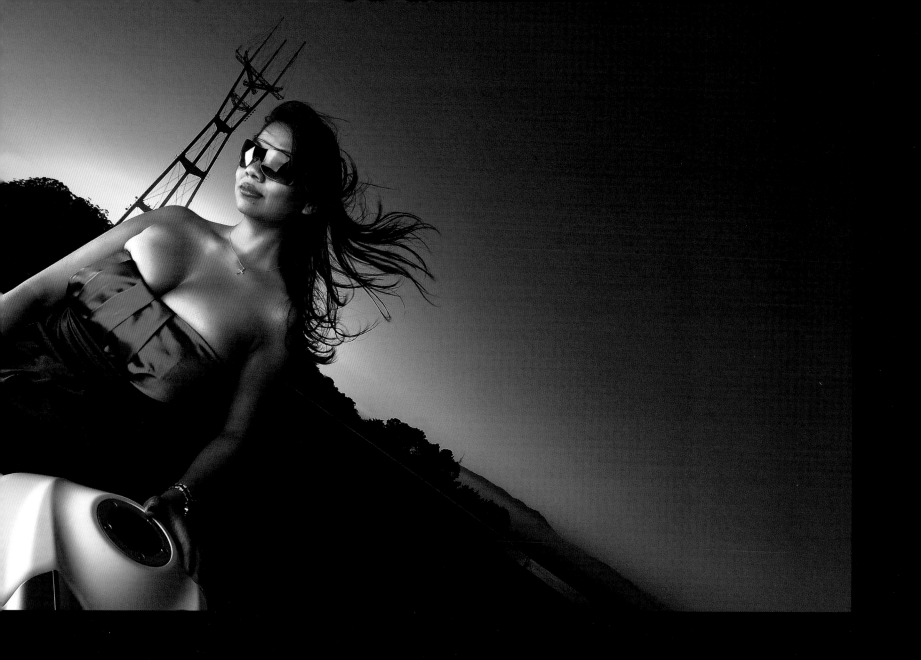

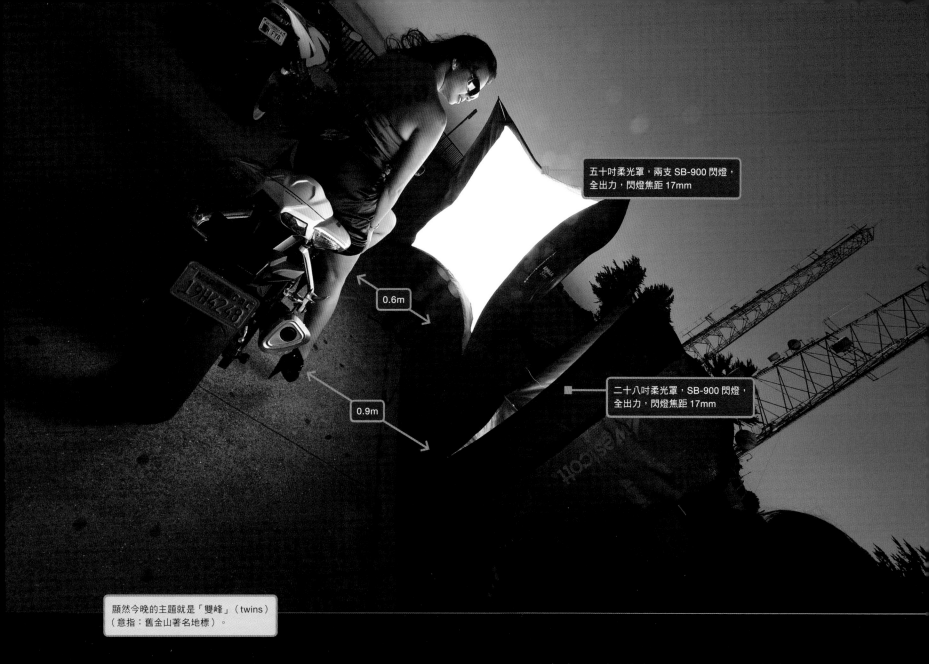

五十吋柔光罩，兩支 SB-900 閃燈，
全出力，閃燈焦距 17mm

0.6m

二十八吋柔光罩，SB-900 閃燈，
全出力，閃燈焦距 17mm

0.9m

顯然今晚的主題就是「雙峰」（twins）
（意指：舊金山著名地標）。

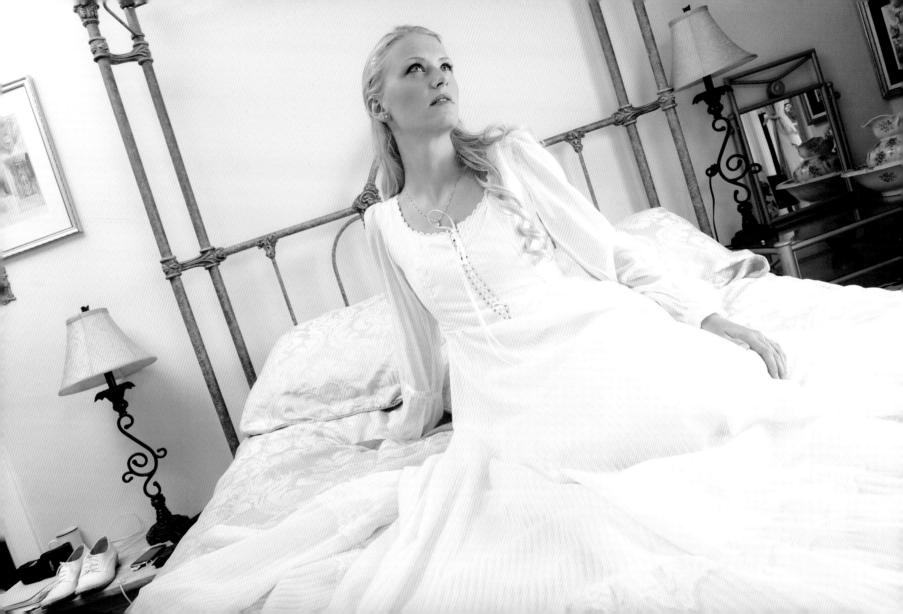

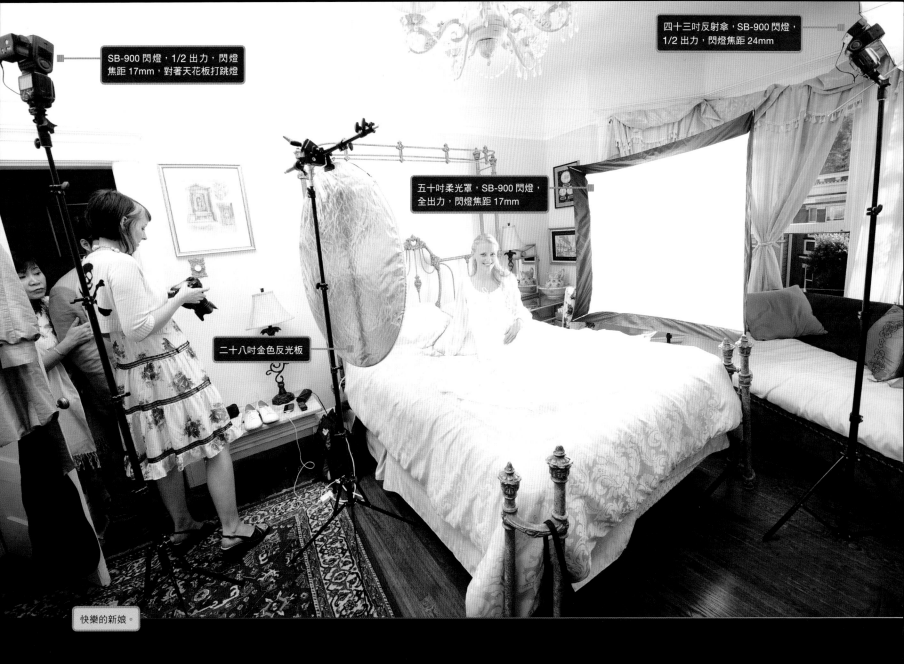

SB-900 閃燈，1/2 出力，閃燈焦距 17mm，對著天花板打跳燈

四十三吋反射傘，SB-900 閃燈，1/2 出力，閃燈焦距 24mm

五十吋柔光罩，SB-900 閃燈，全出力，閃燈焦距 17mm

二十八吋金色反光板

快樂的新娘。

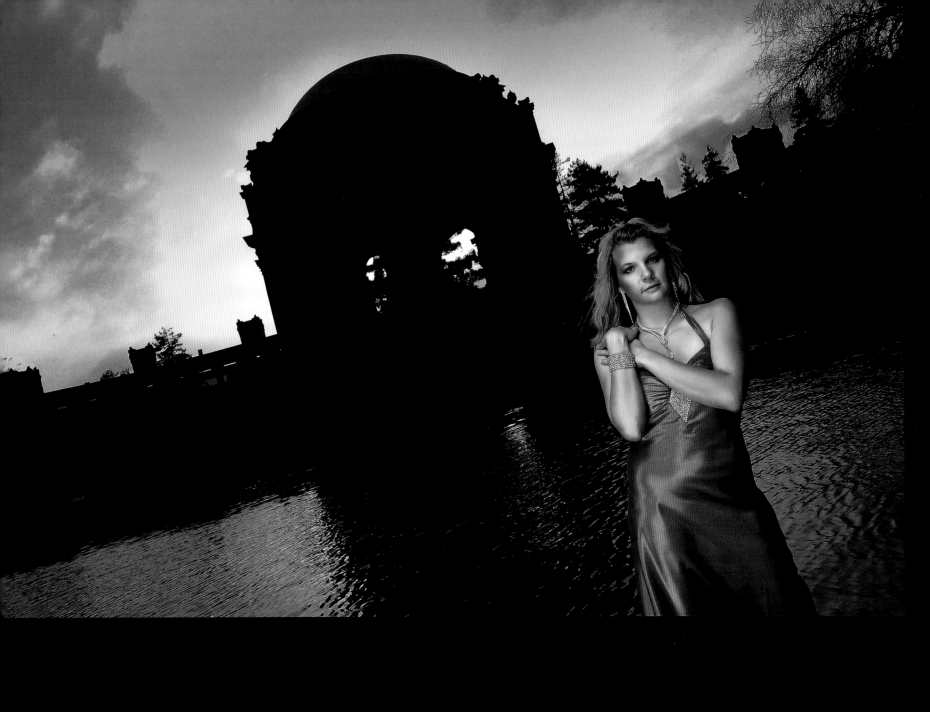

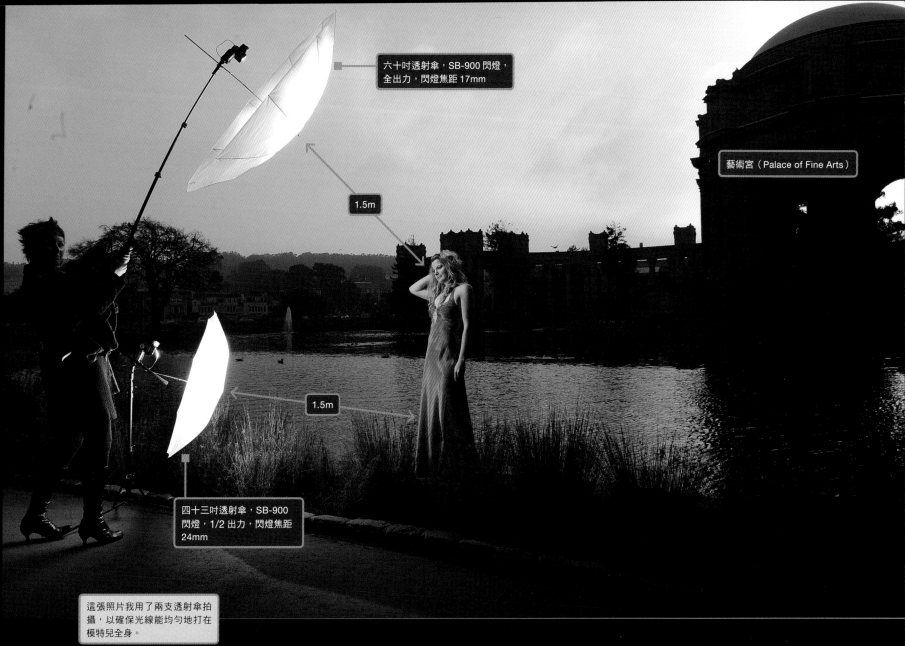

六十吋透射傘，SB-900 閃燈，
全出力，閃燈焦距 17mm

藝術宮（Palace of Fine Arts）

1.5m

1.5m

四十三吋透射傘，SB-900
閃燈，1/2 出力，閃燈焦距
24mm

這張照片我用了兩支透射傘拍
攝，以確保光線能均勻地打在
模特兒全身。

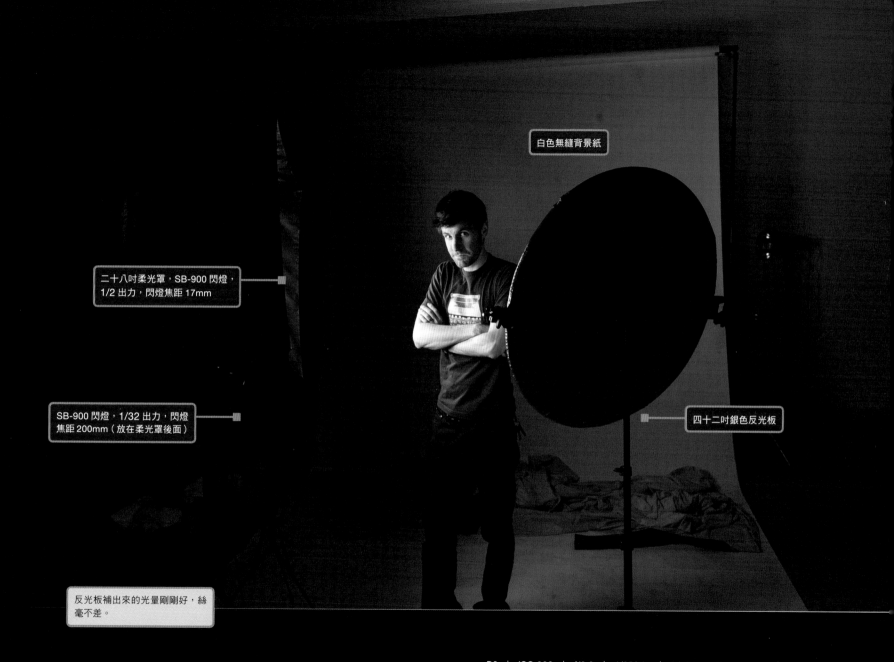

白色無縫背景紙

二十八吋柔光罩，SB-900 閃燈，
1/2 出力，閃燈焦距 17mm

SB-900 閃燈，1/32 出力，閃燈
焦距 200mm（放在柔光罩後面）

四十二吋銀色反光板

反光板補出來的光量剛剛好，絲
毫不差。

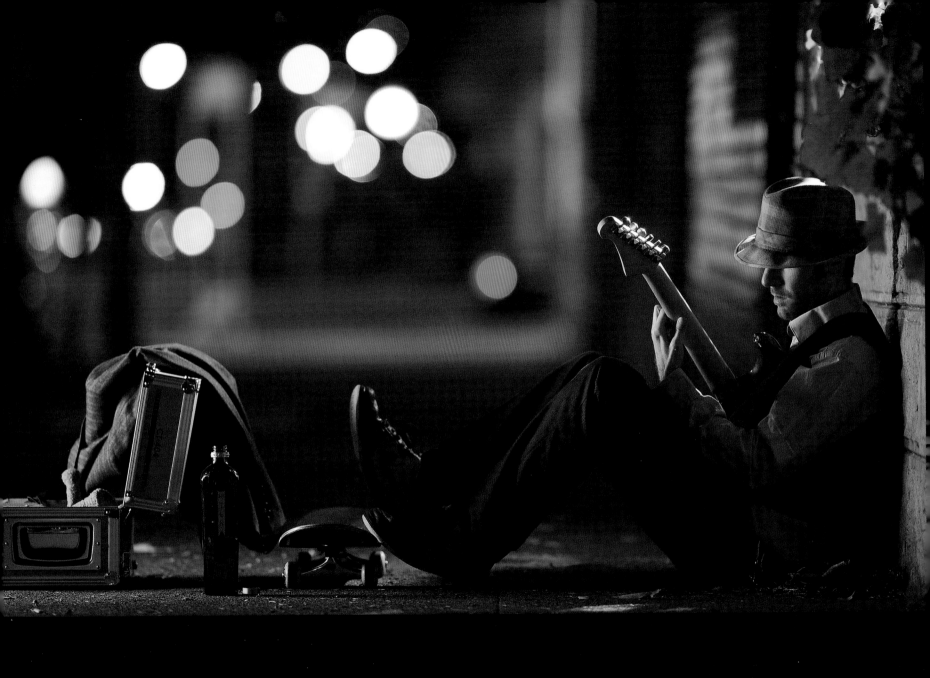

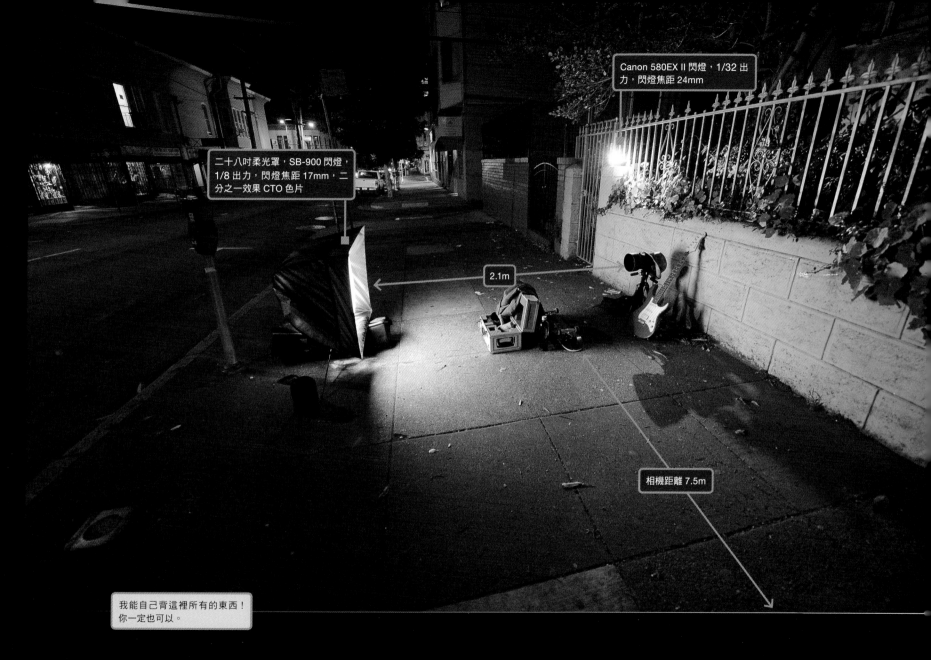

Canon 580EX II 閃燈，1/32 出力，閃燈焦距 24mm

二十八吋柔光罩，SB-900 閃燈，1/8 出力，閃燈焦距 17mm，二分之一效果 CTO 色片

2.1m

相機距離 7.5m

我能自己背這裡所有的東西！
你一定也可以。

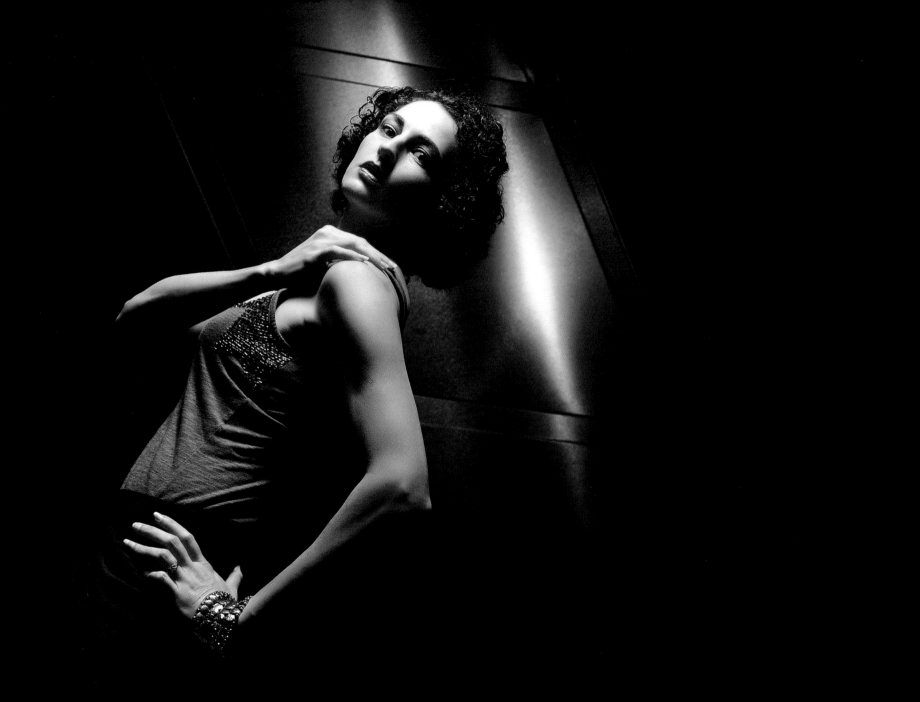

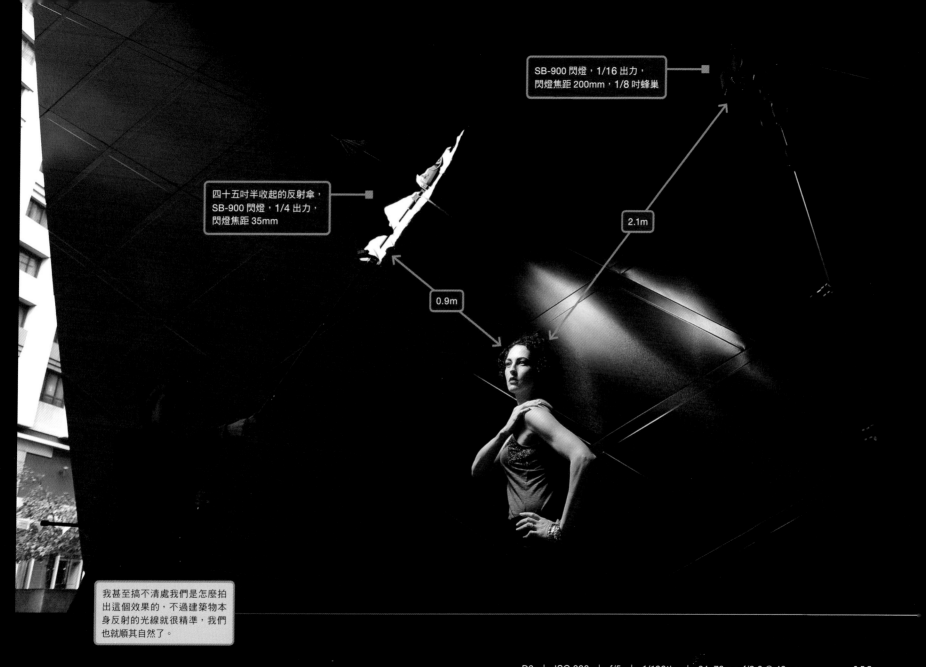

SB-900 閃燈，1/16 出力，
閃燈焦距 200mm，1/8 吋蜂巢

四十五吋半收起的反射傘，
SB-900 閃燈，1/4 出力，
閃燈焦距 35mm

2.1m

0.9m

我甚至搞不清處我們是怎麼拍
出這個效果的，不過建築物本
身反射的光線就很精準，我們
也就順其自然了。

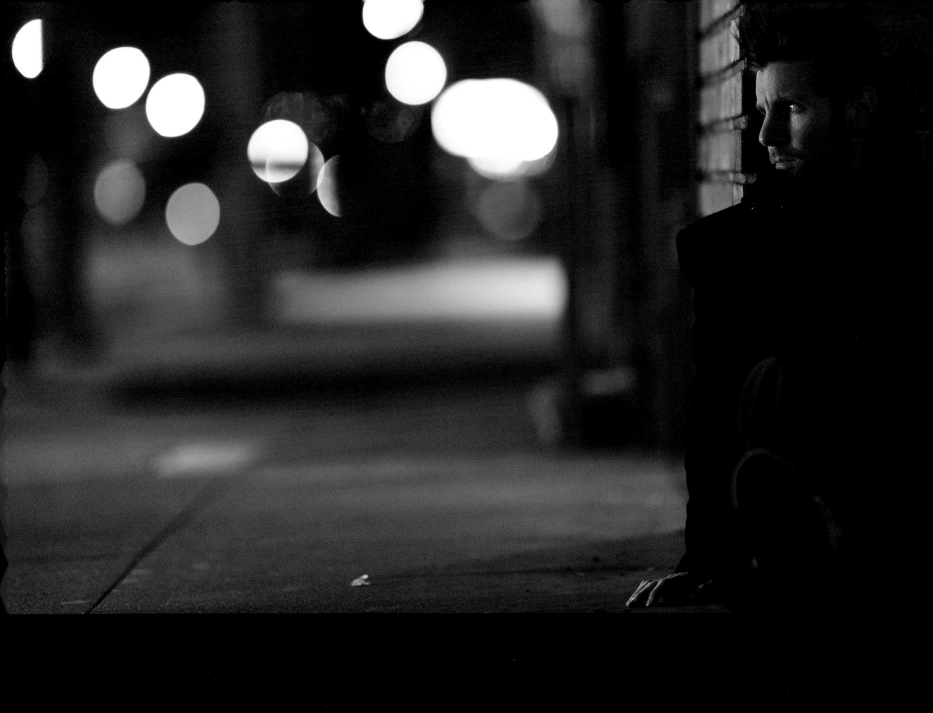

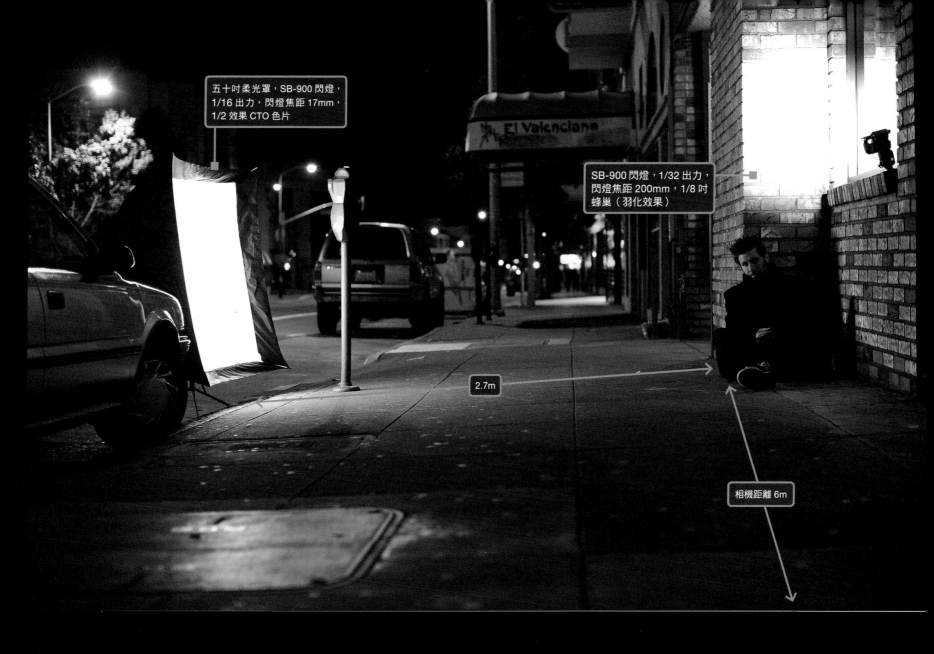

五十吋柔光罩，SB-900 閃燈，
1/16 出力，閃燈焦距 17mm，
1/2 效果 CTO 色片

SB-900 閃燈，1/32 出力，
閃燈焦距 200mm，1/8 吋
蜂巢（羽化效果）

2.7m

相機距離 6m

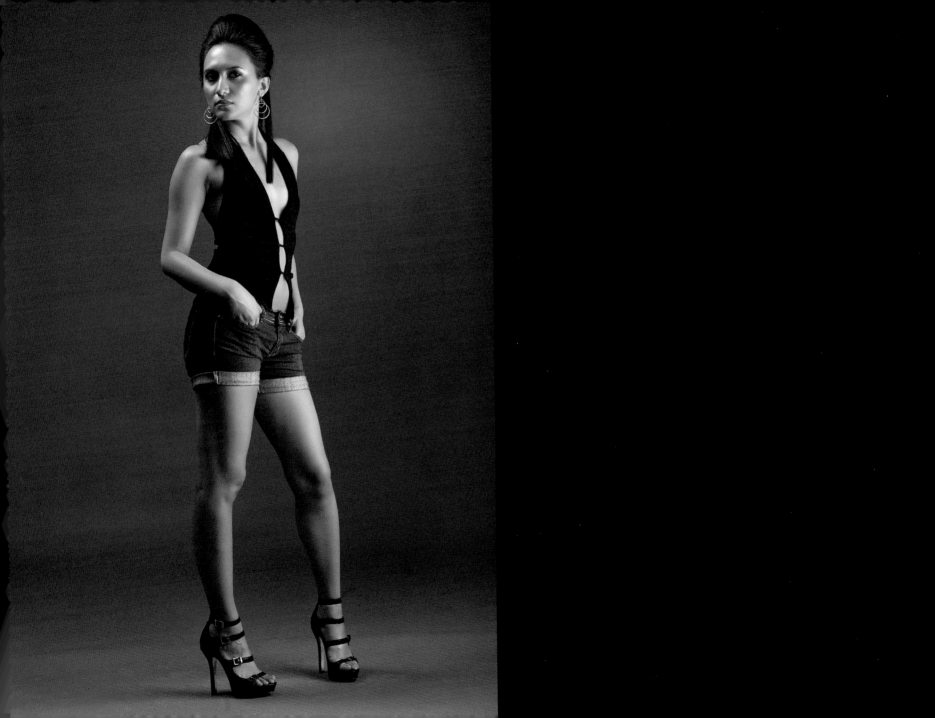

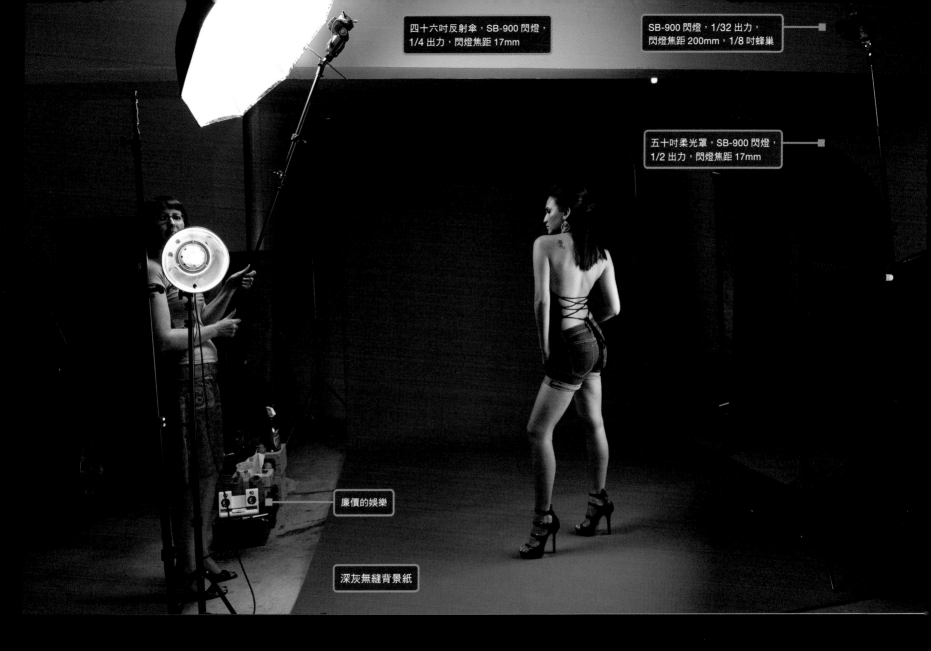

四十六吋反射傘，SB-900 閃燈，
1/4 出力，閃燈焦距 17mm

SB-900 閃燈，1/32 出力，
閃燈焦距 200mm，1/8 吋蜂巢

五十吋柔光罩，SB-900 閃燈，
1/2 出力，閃燈焦距 17mm

廉價的娛樂

深灰無縫背景紙

D3 | ISO 320 | f/6.3 | 1/250th | 24–70mm f/2.8 @ 70mm

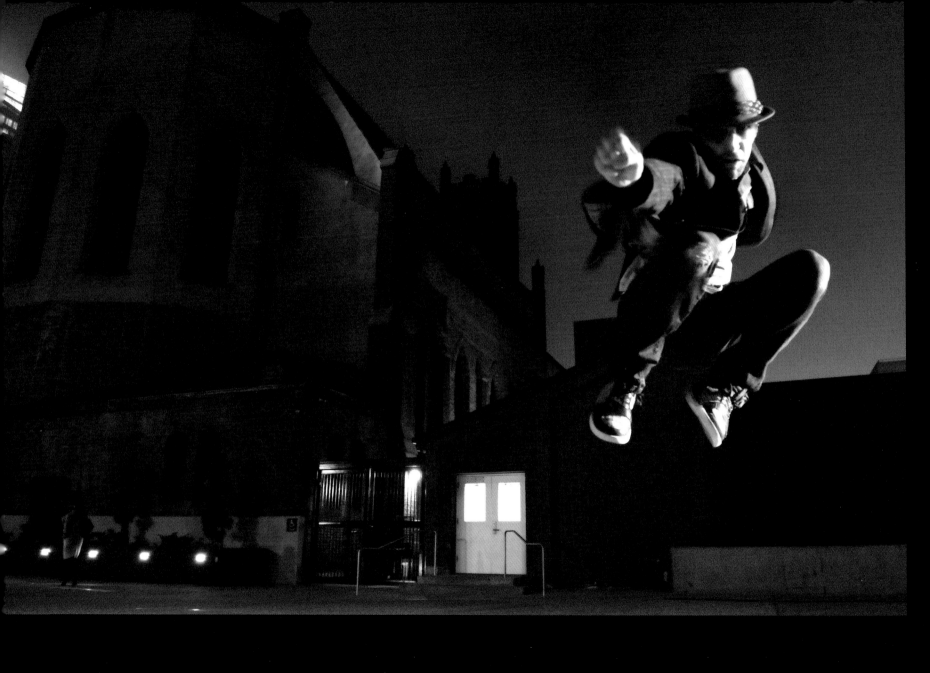

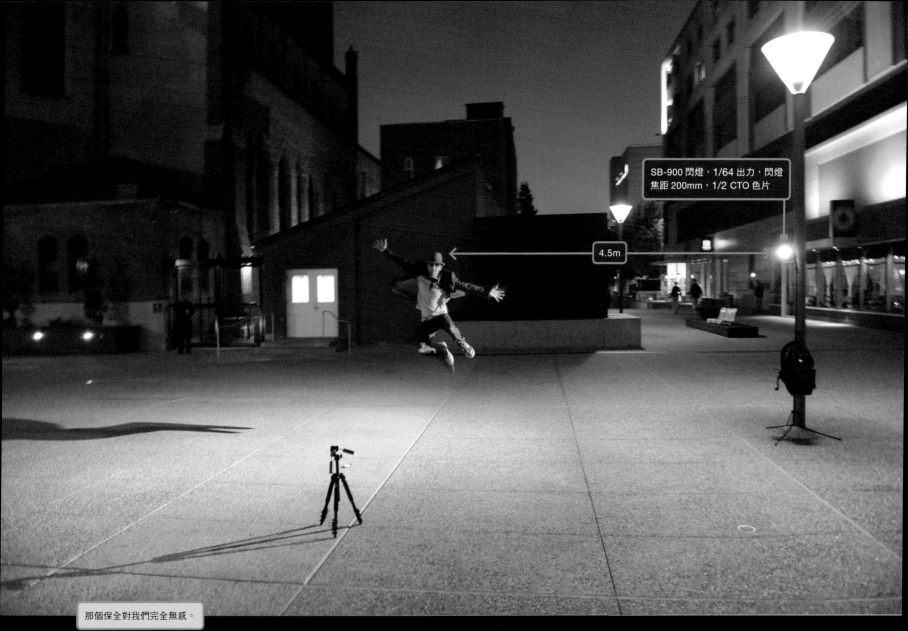

SB-900 閃燈，1/64 出力，閃燈
焦距 200mm，1/2 CTO 色片

4.5m

那個保全對我們完全無感。

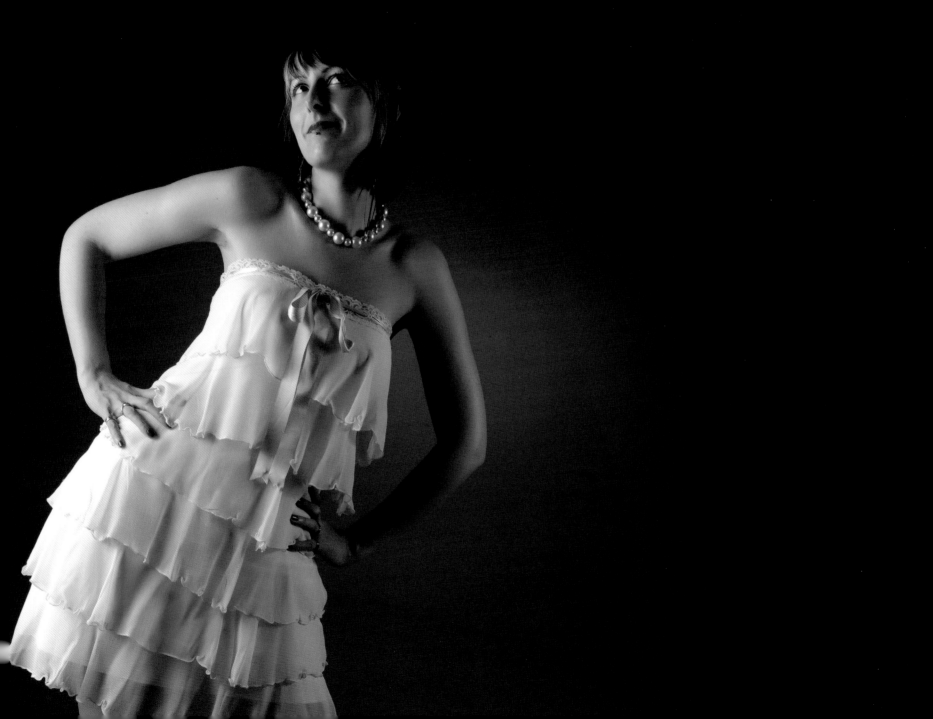

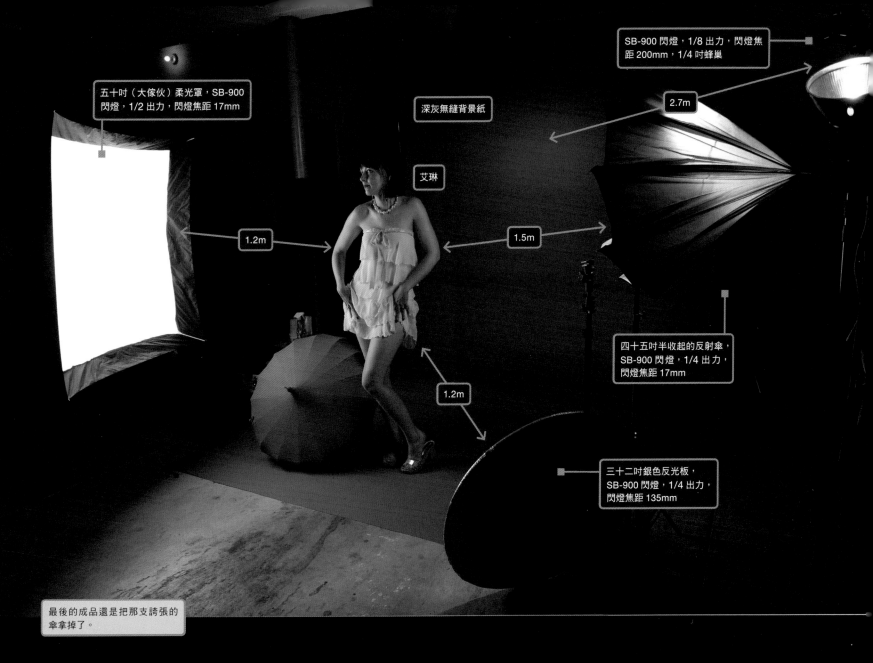

SB-900 閃燈，1/8 出力，閃燈焦距 200mm，1/4 吋蜂巢

五十吋（大傢伙）柔光罩，SB-900 閃燈，1/2 出力，閃燈焦距 17mm

深灰無縫背景紙

艾琳

2.7m

1.2m

1.5m

四十五吋半收起的反射傘，SB-900 閃燈，1/4 出力，閃燈焦距 17mm

1.2m

三十二吋銀色反光板，SB-900 閃燈，1/4 出力，閃燈焦距 135mm

最後的成品還是把那支誇張的傘拿掉了。

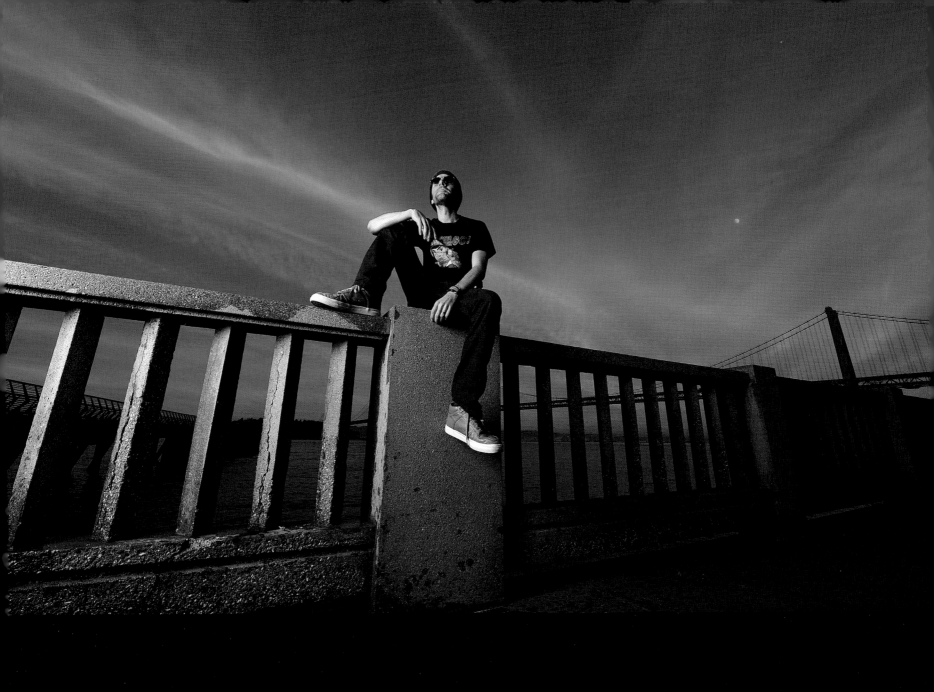

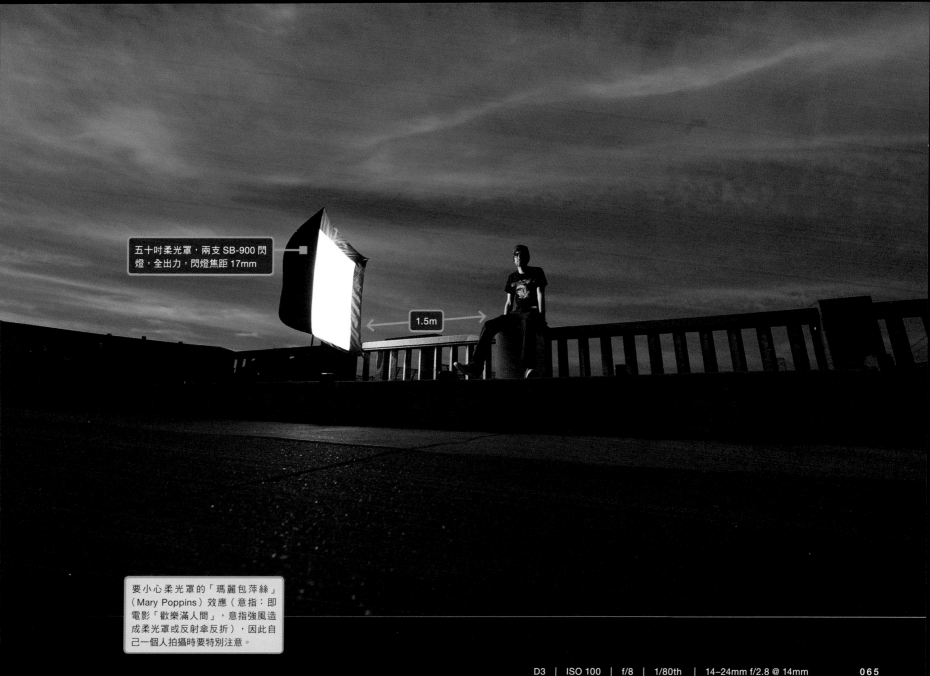

五十吋柔光罩，兩支 SB-900 閃
燈，全出力，閃燈焦距 17mm

1.5m

要小心柔光罩的「瑪麗包萍絲」
（Mary Poppins）效應（意指：即
電影「歡樂滿人間」，意指強風造
成柔光罩或反射傘反折），因此自
己一個人拍攝時要特別注意。

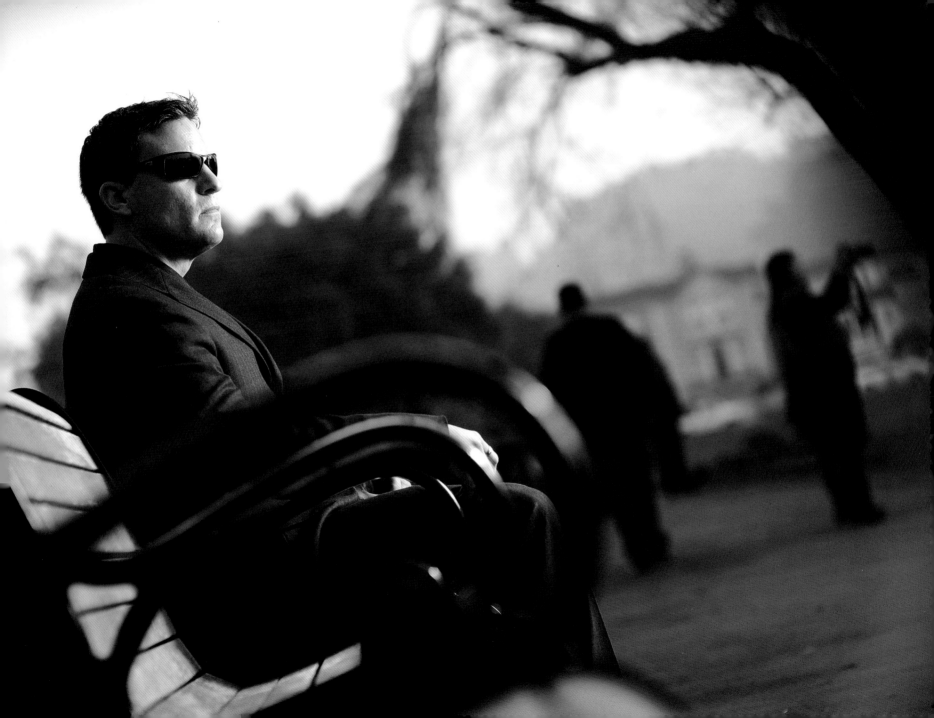

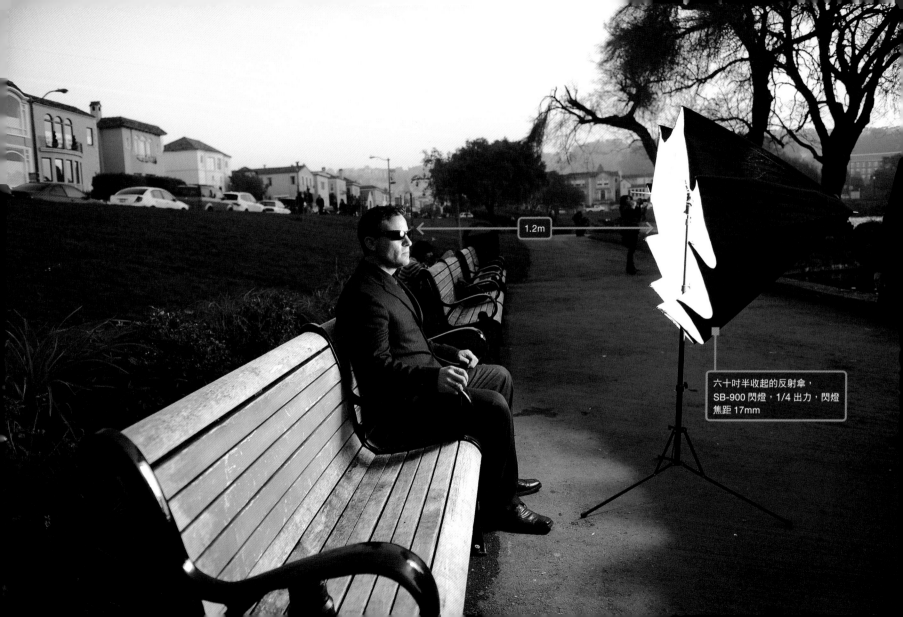

1.2m

六十吋半收起的反射傘，
SB-900 閃燈，1/4 出力，閃燈
焦距 17mm

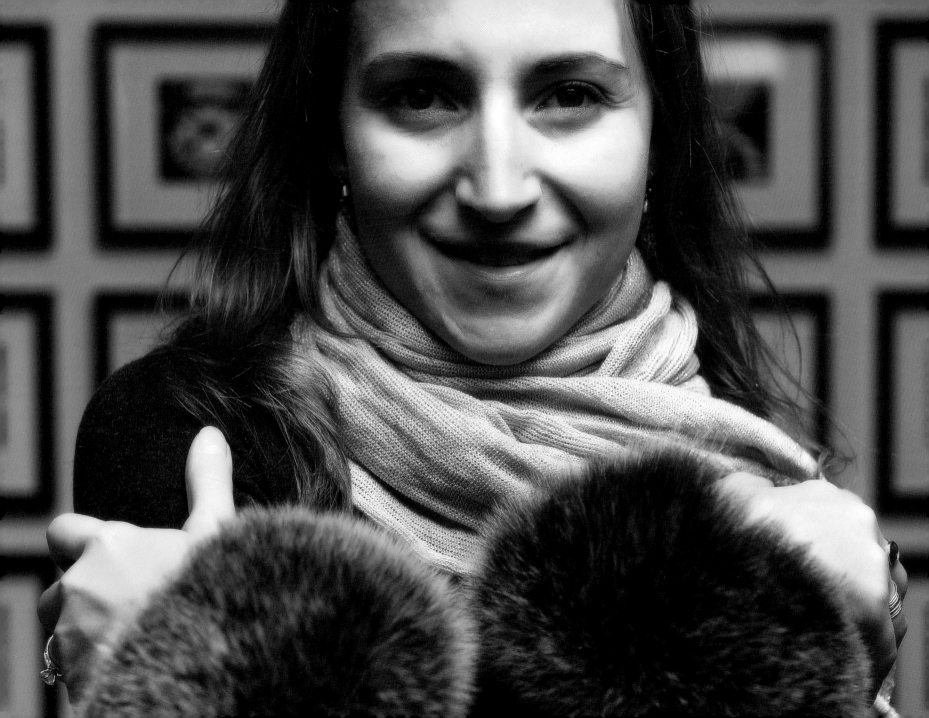

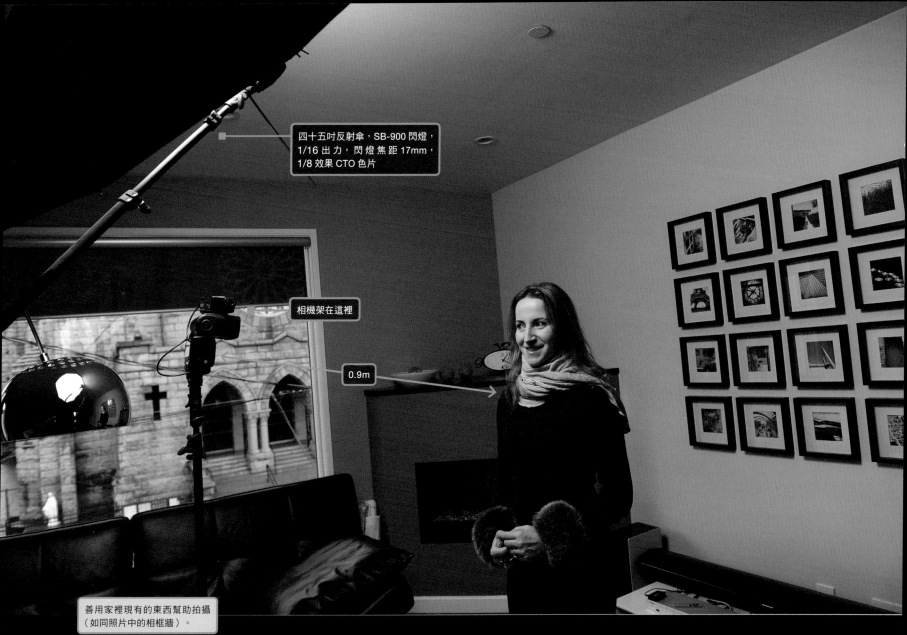

四十五吋反射傘，SB-900 閃燈，
1/16 出力，閃燈焦距 17mm，
1/8 效果 CTO 色片

相機架在這裡

0.9m

善用家裡現有的東西幫助拍攝
（如同照片中的相框牆）。

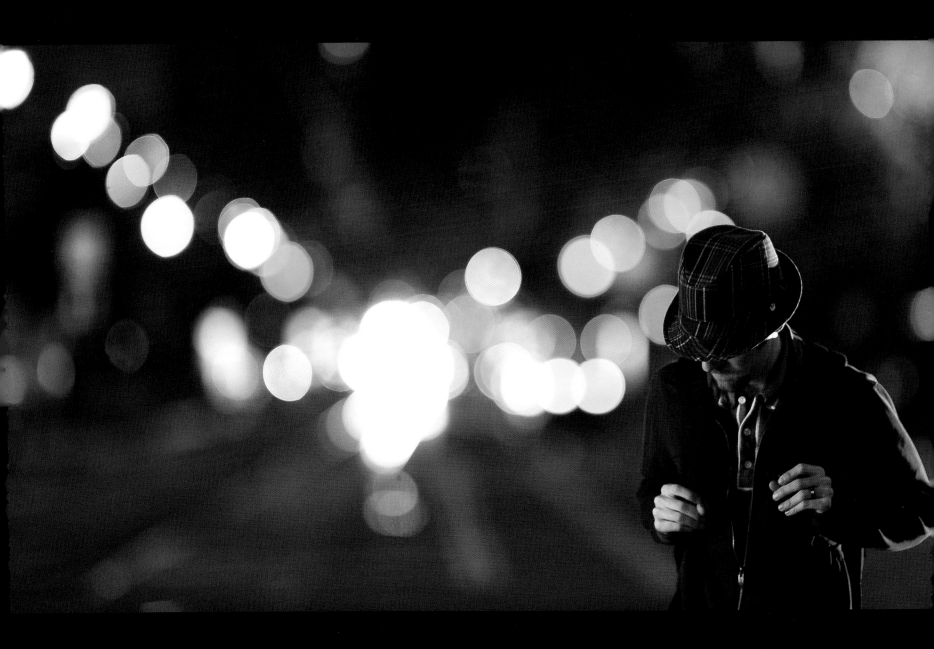

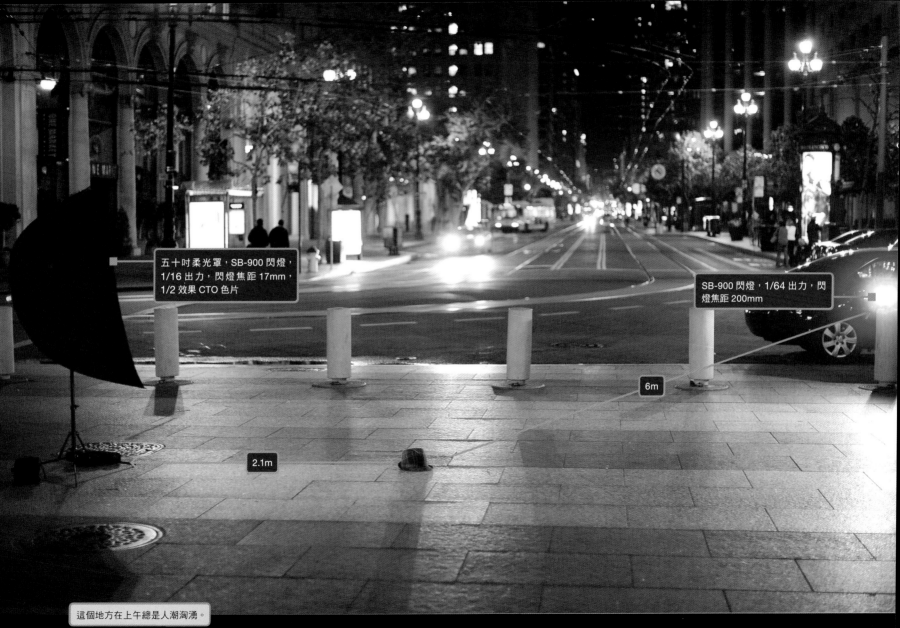

五十吋柔光罩，SB-900 閃燈，1/16 出力，閃燈焦距 17mm，1/2 效果 CTO 色片

SB-900 閃燈，1/64 出力，閃燈焦距 200mm

6m

2.1m

這個地方在上午總是人潮洶湧。

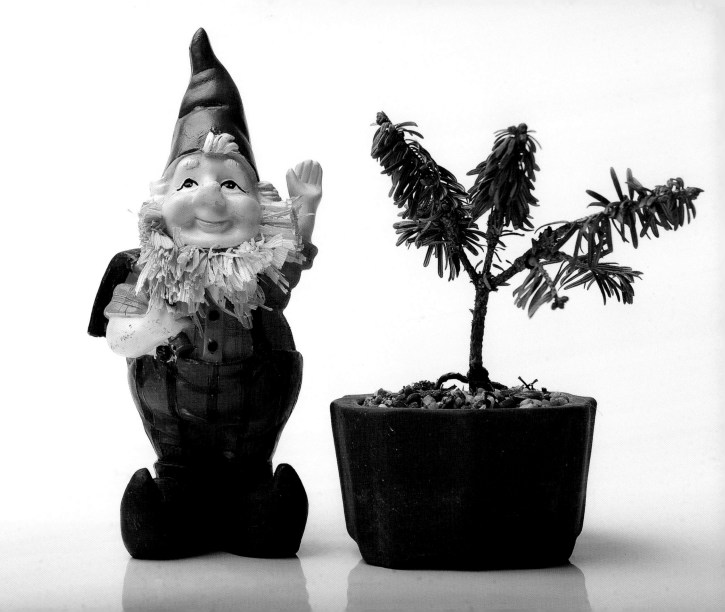

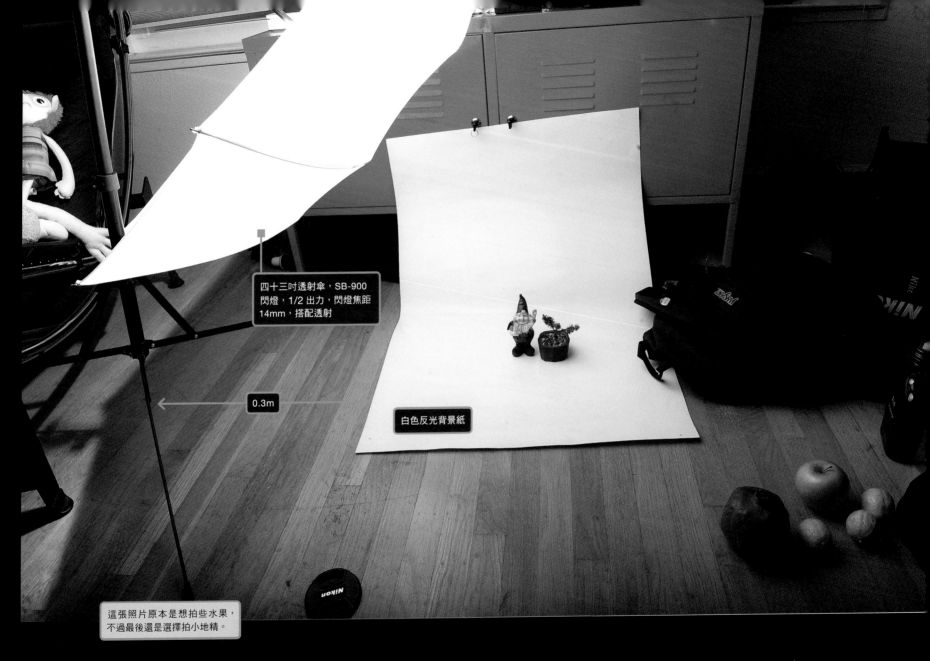

四十三吋透射傘，SB-900 閃燈，1/2 出力，閃燈焦距 14mm，搭配透射

0.3m

白色反光背景紙

這張照片原本是想拍些水果，
不過最後還是選擇拍小地精。

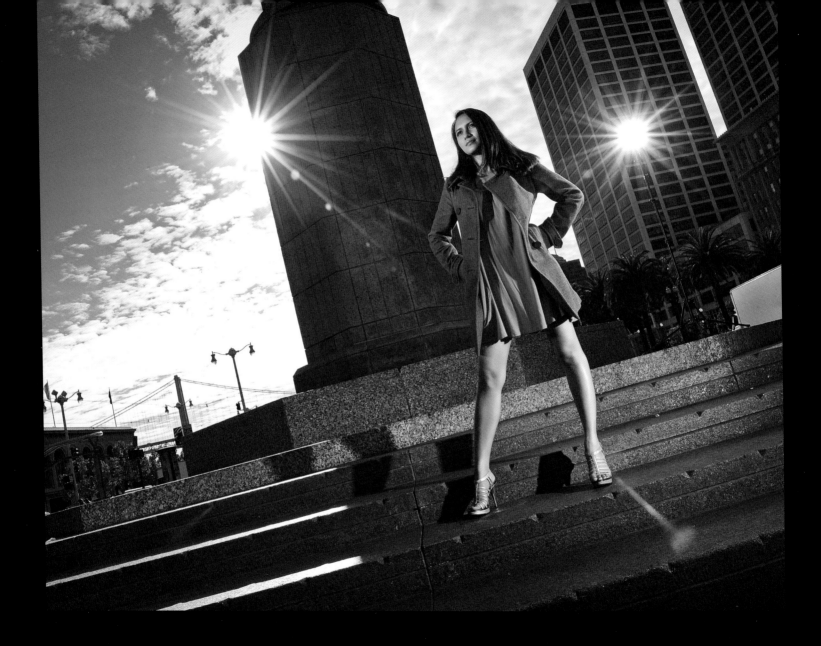

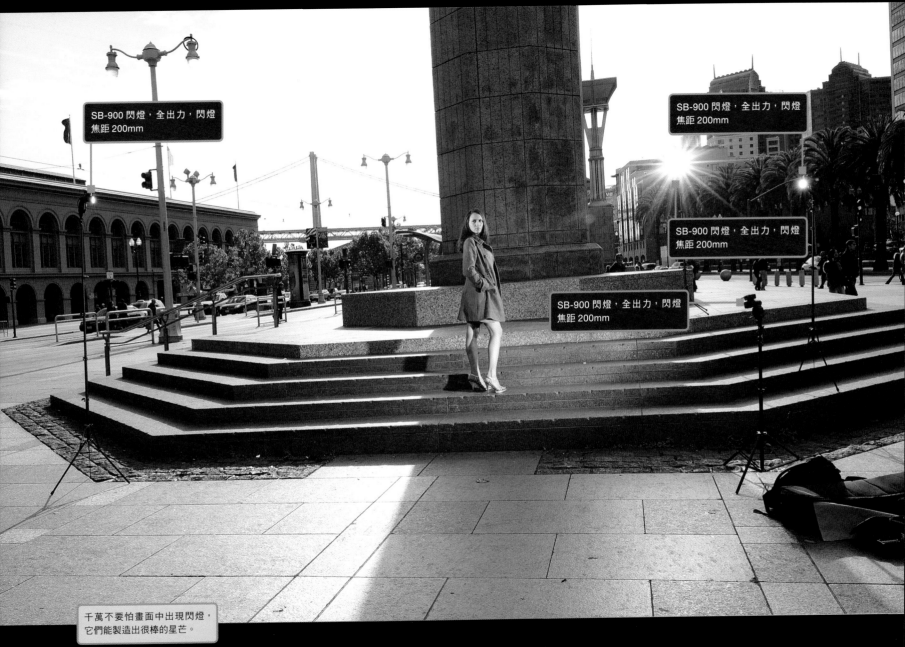

SB-900 閃燈，全出力，閃燈
焦距 200mm

SB-900 閃燈，全出力，閃燈
焦距 200mm

SB-900 閃燈，全出力，閃燈
焦距 200mm

SB-900 閃燈，全出力，閃燈
焦距 200mm

千萬不要怕畫面中出現閃燈，
它們能製造出很棒的星芒。

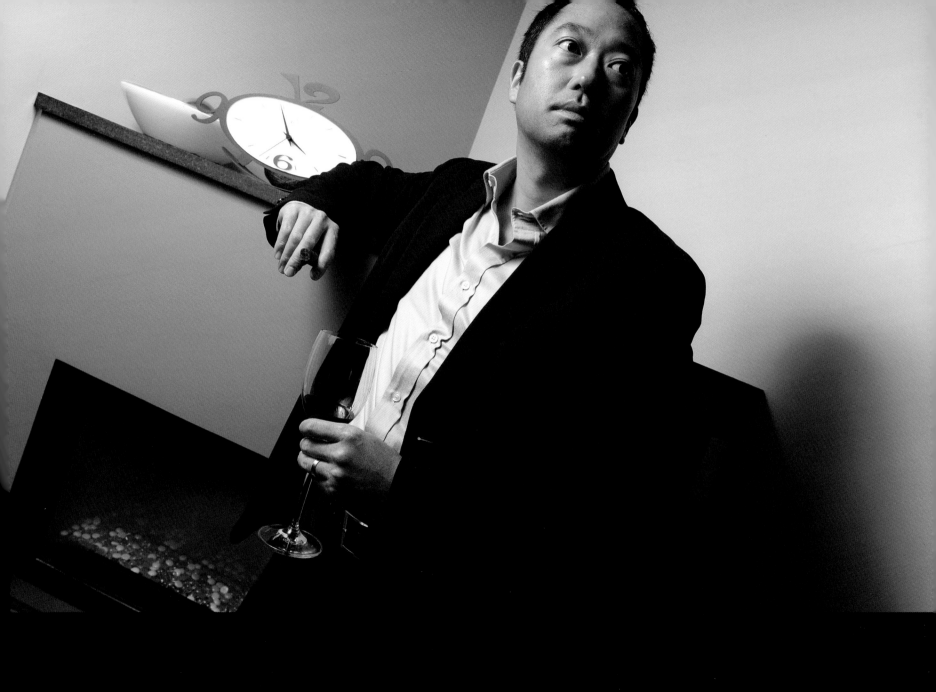

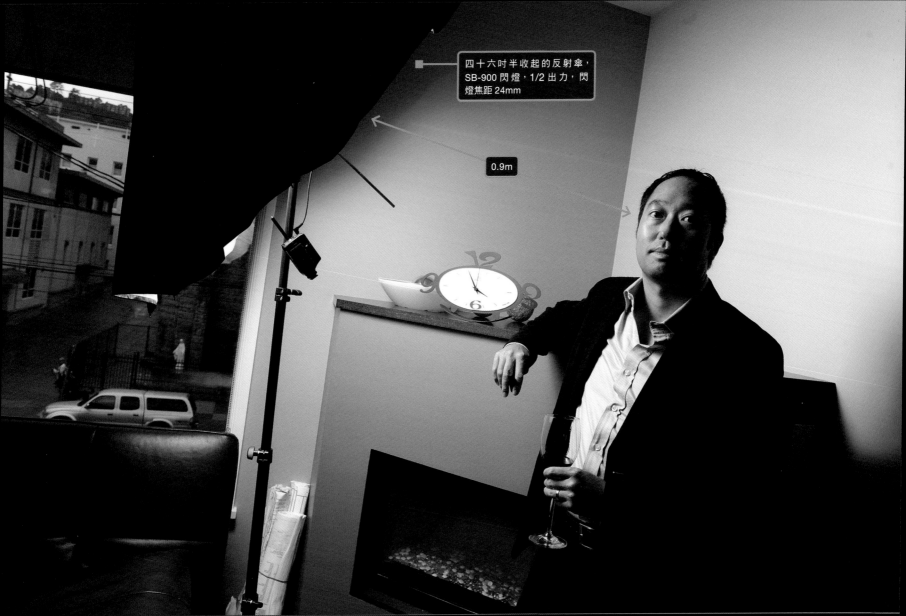

四十六吋半收起的反射傘，SB-900 閃燈，1/2 出力，閃燈焦距 24mm

0.9m

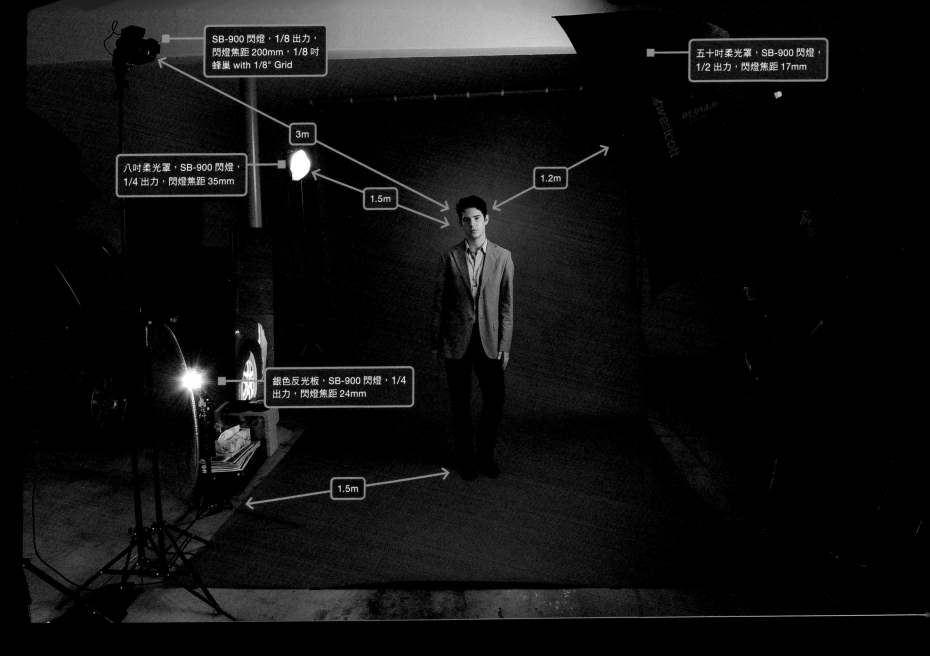

SB-900 閃燈，1/8 出力，
閃燈焦距 200mm，1/8 吋
蜂巢 with 1/8" Grid

五十吋柔光罩，SB-900 閃燈，
1/2 出力，閃燈焦距 17mm

3m

八吋柔光罩，SB-900 閃燈，
1/4 出力，閃燈焦距 35mm

1.5m

1.2m

銀色反光板，SB-900 閃燈，1/4
出力，閃燈焦距 24mm

1.5m

D3 | ISO 200 | f/6.3 | 1/125th | 24–70mm f/2.8 @ 62mm

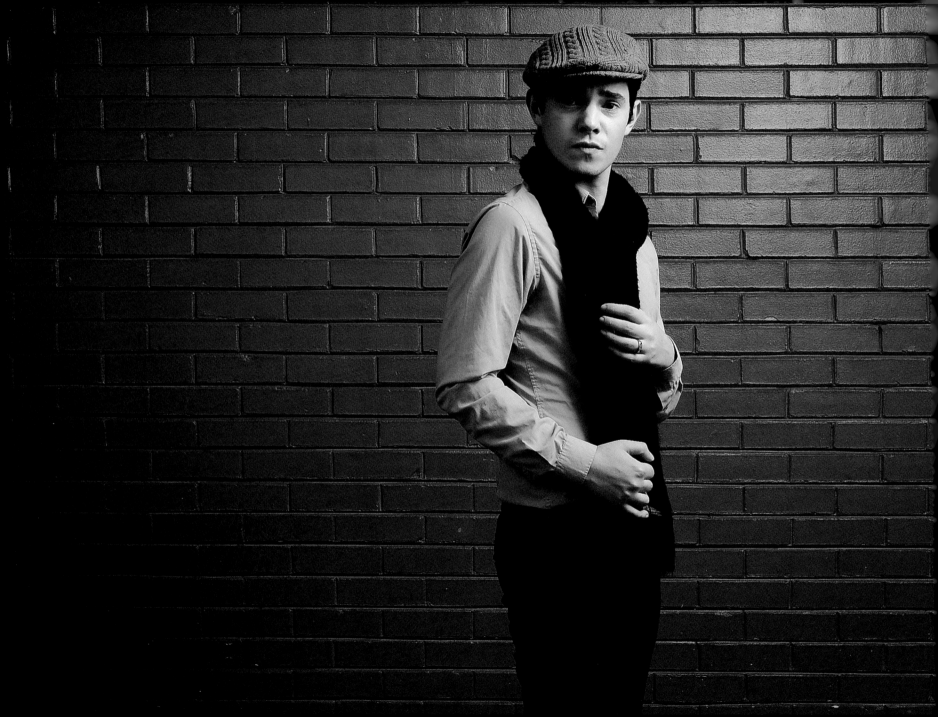

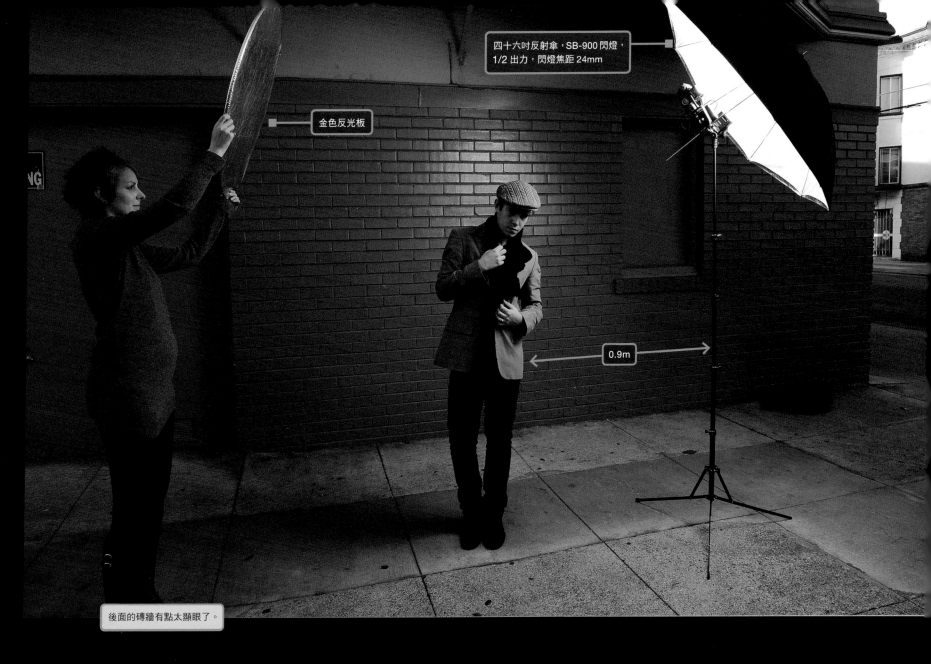

四十六吋反射傘，SB-900 閃燈，
1/2 出力，閃燈焦距 24mm

金色反光板

0.9m

後面的磚牆有點太顯眼了。

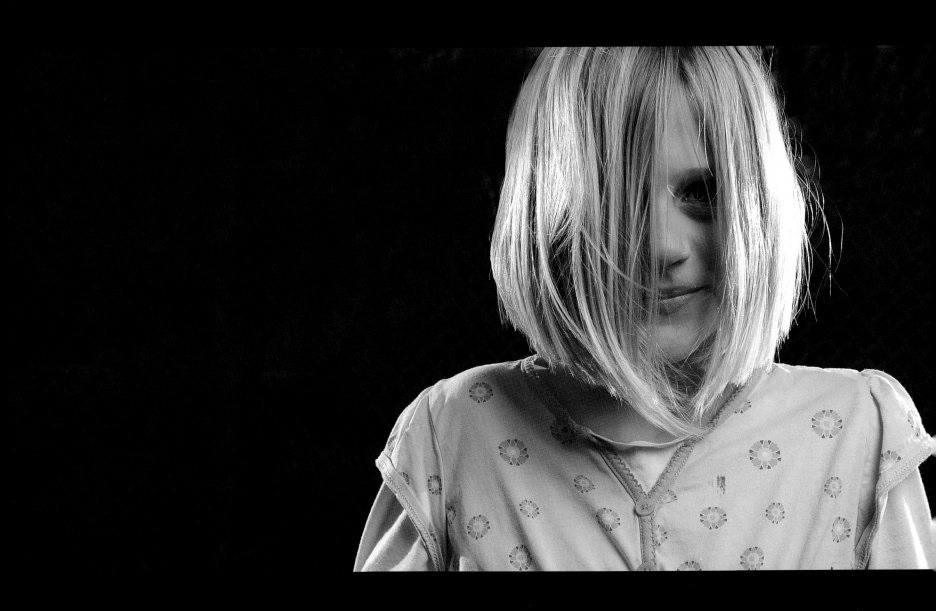

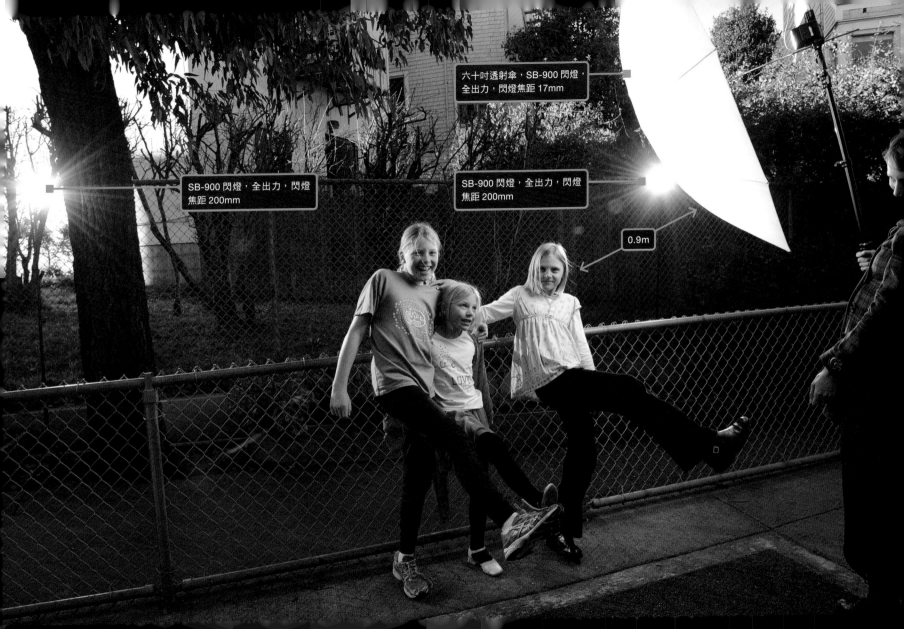

六十吋透射傘，SB-900 閃燈，
全出力，閃燈焦距 17mm

SB-900 閃燈，全出力，閃燈
焦距 200mm

SB-900 閃燈，全出力，閃燈
焦距 200mm

0.9m

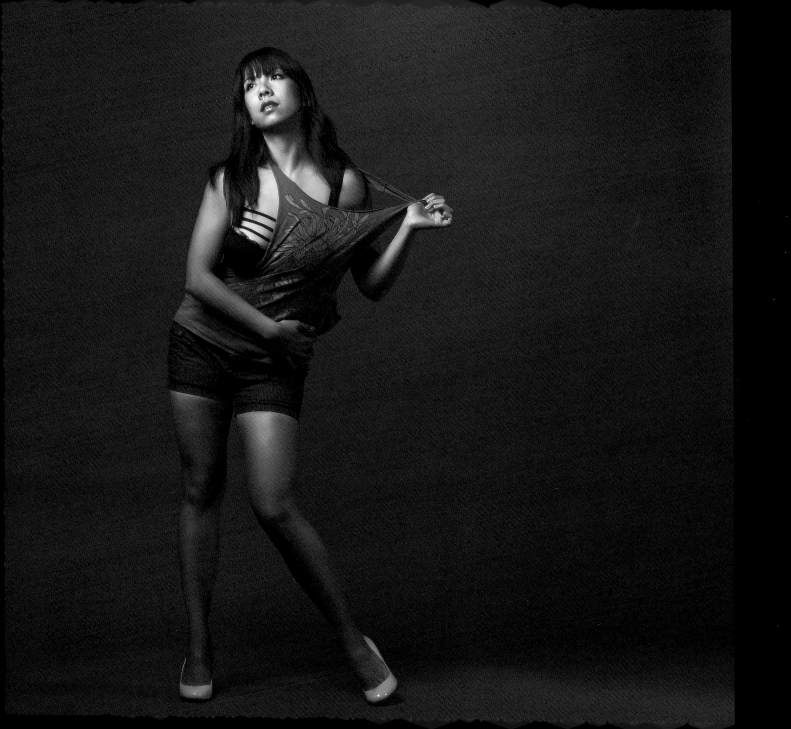

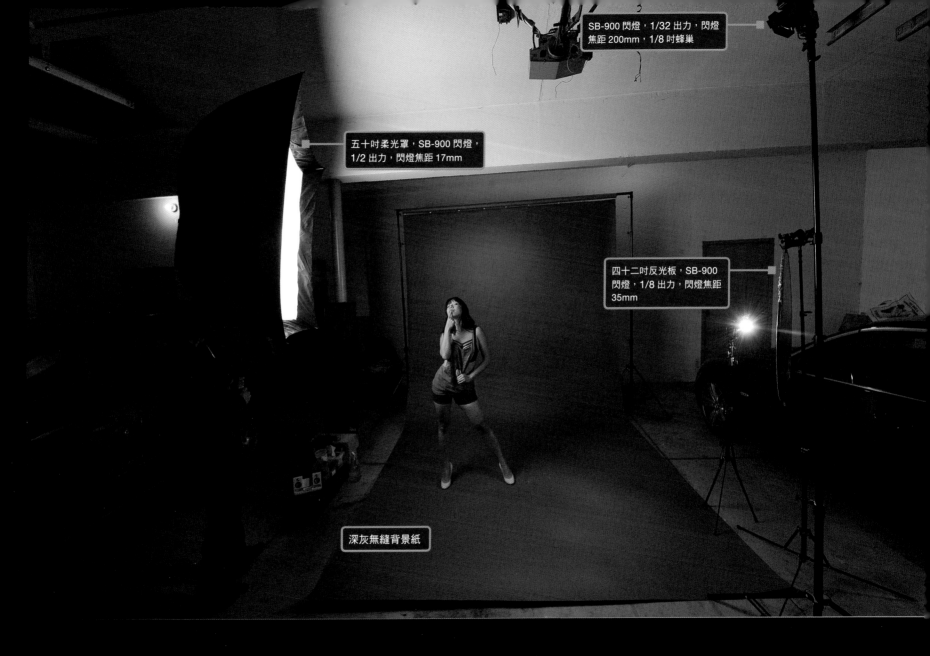

SB-900 閃燈，1/32 出力，閃燈
焦距 200mm，1/8 吋蜂巢

五十吋柔光罩，SB-900 閃燈，
1/2 出力，閃燈焦距 17mm

四十二吋反光板，SB-900
閃燈，1/8 出力，閃燈焦距
35mm

深灰無縫背景紙

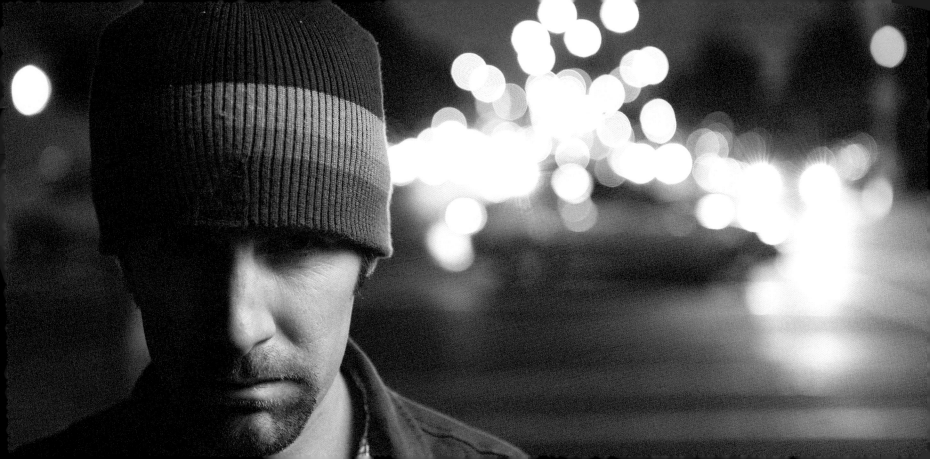

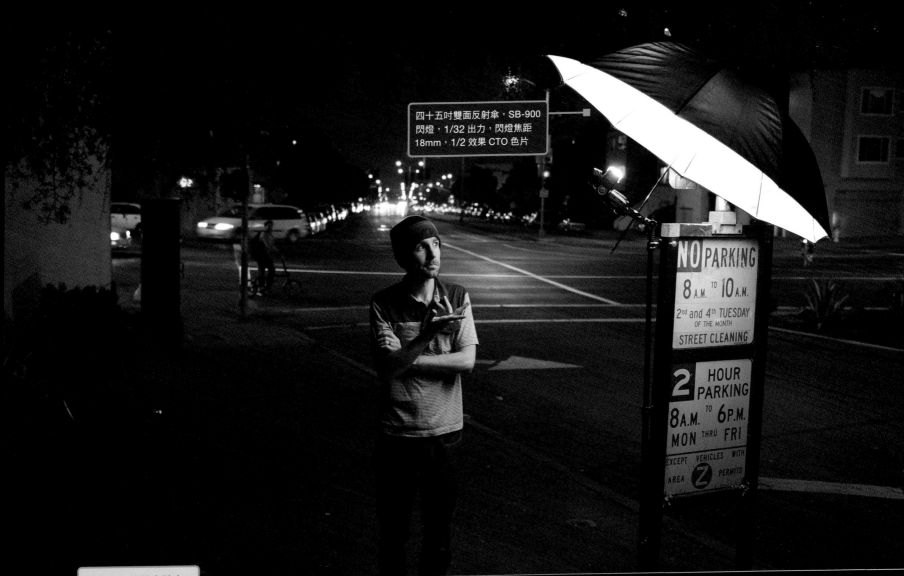

四十五吋雙面反射傘，SB-900
閃燈，1/32 出力，閃燈焦距
18mm，1/2 效果 CTO 色片

看得入迷的單車騎士。

NO PARKING
8 A.M. TO 10 A.M.
2nd and 4th TUESDAY
OF THE MONTH
STREET CLEANING

2 HOUR PARKING
8 A.M. TO 6 P.M.
MON THRU FRI
EXCEPT VEHICLES WITH
AREA Z PERMITS

D3 | ISO 800 | f/2.8 | 1/15th | 24–70mm f/2.8 @ 70mm
087

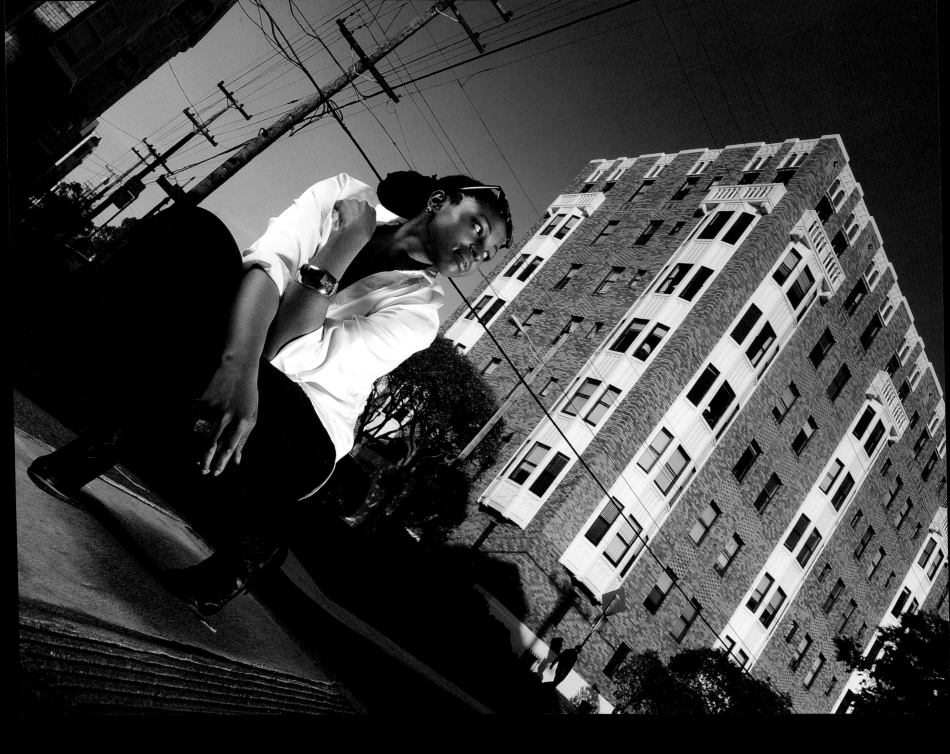

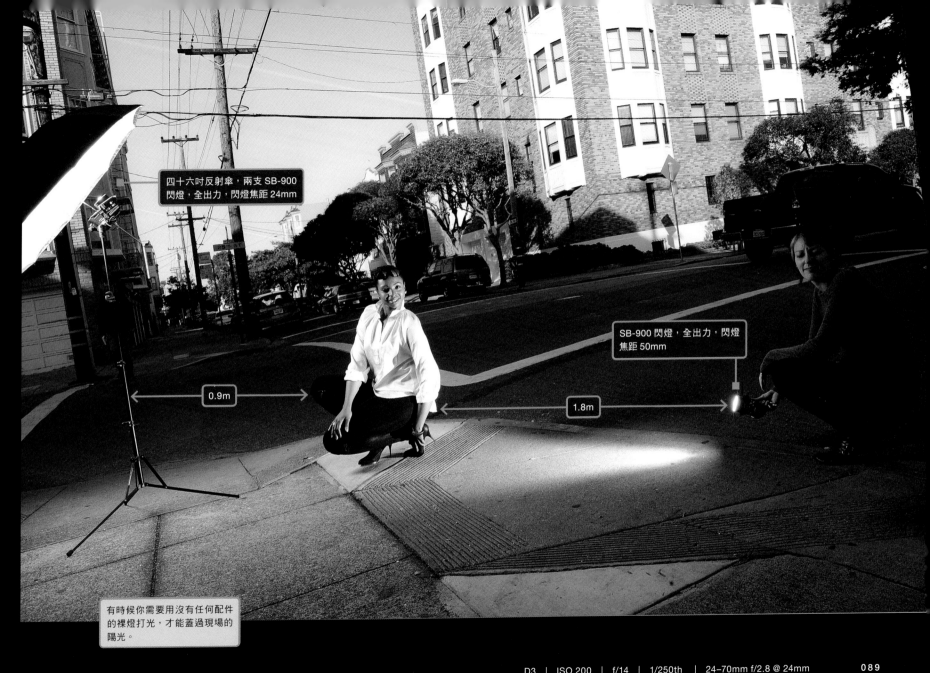

四十六吋反射傘，兩支 SB-900
閃燈，全出力，閃燈焦距 24mm

SB-900 閃燈，全出力，閃燈
焦距 50mm

0.9m

1.8m

有時候你需要用沒有任何配件
的裸燈打光，才能蓋過現場的
陽光。

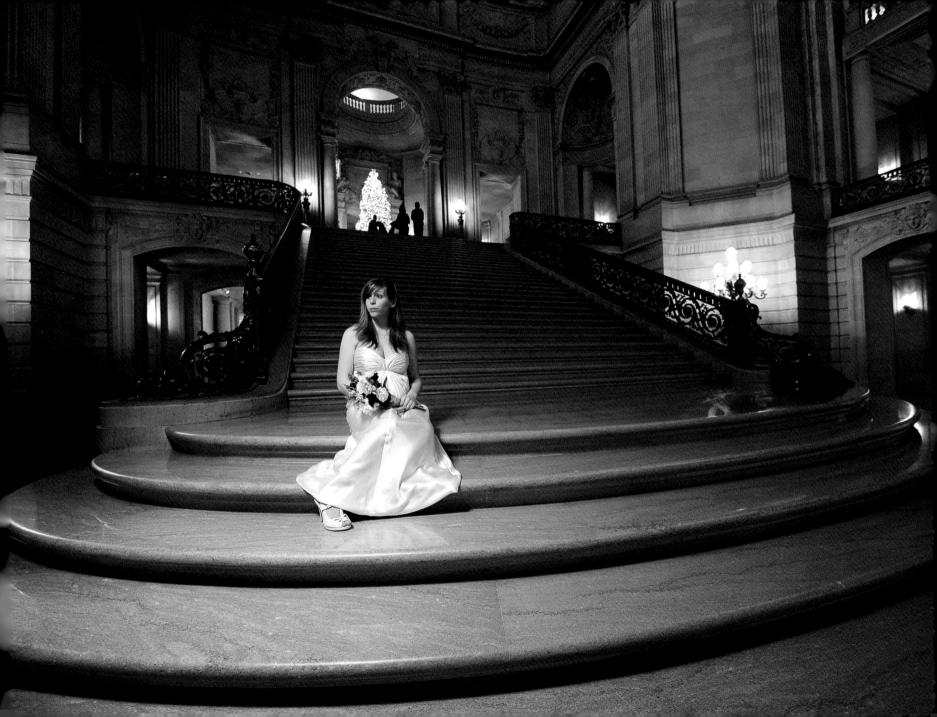

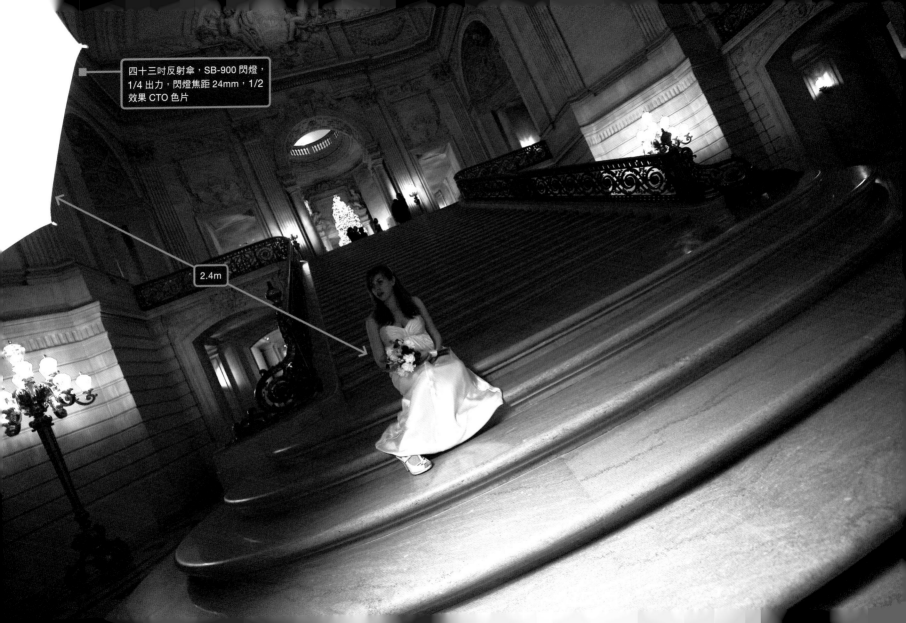

四十三吋反射傘，SB-900 閃燈，1/4 出力，閃燈焦距 24mm，1/2 效果 CTO 色片

2.4m

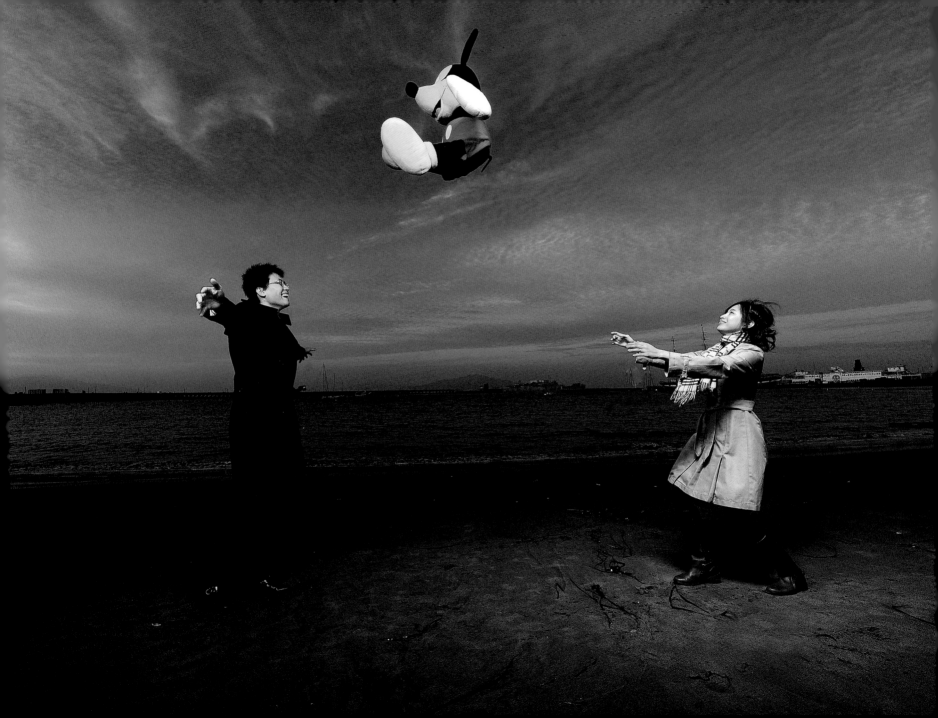

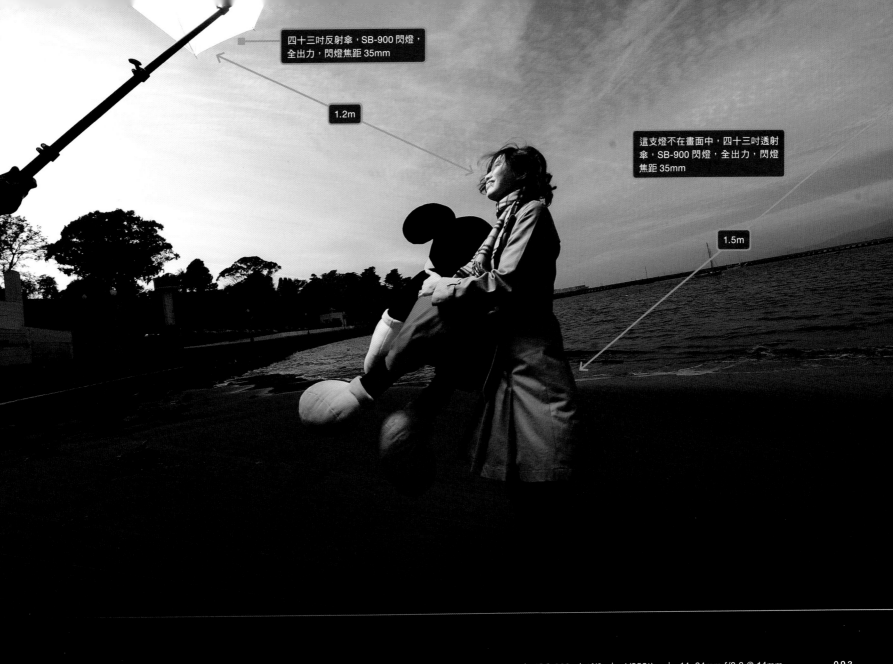

四十三吋反射傘，SB-900 閃燈，
全出力，閃燈焦距 35mm

1.2m

這支燈不在畫面中，四十三吋透射
傘，SB-900 閃燈，全出力，閃燈
焦距 35mm

1.5m

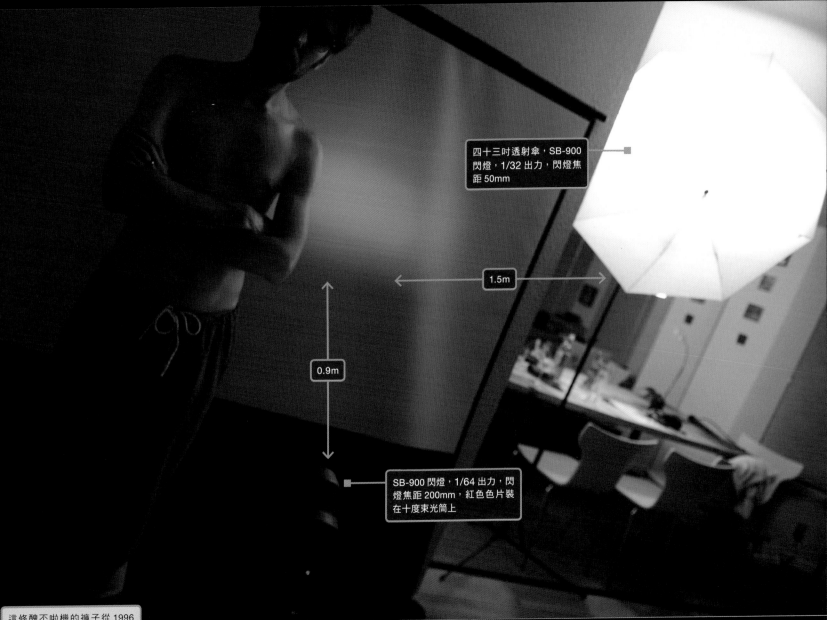

四十三吋透射傘，SB-900
閃燈，1/32 出力，閃燈焦
距 50mm

1.5m

0.9m

SB-900 閃燈，1/64 出力，閃
燈焦距 200mm，紅色色片裝
在十度束光筒上

這條醜不啦機的褲子從 1996

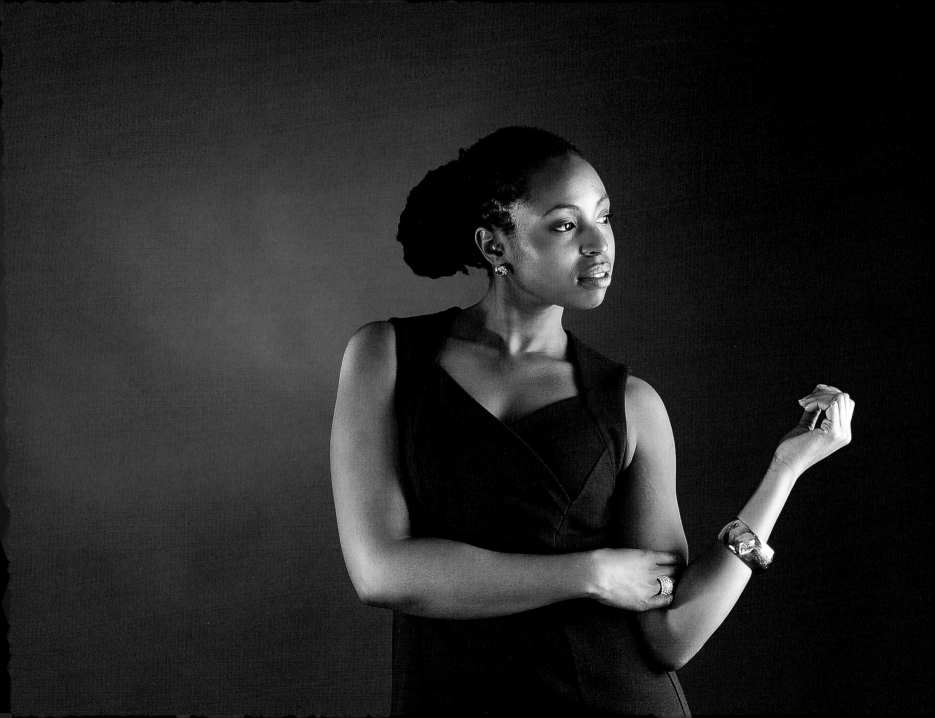

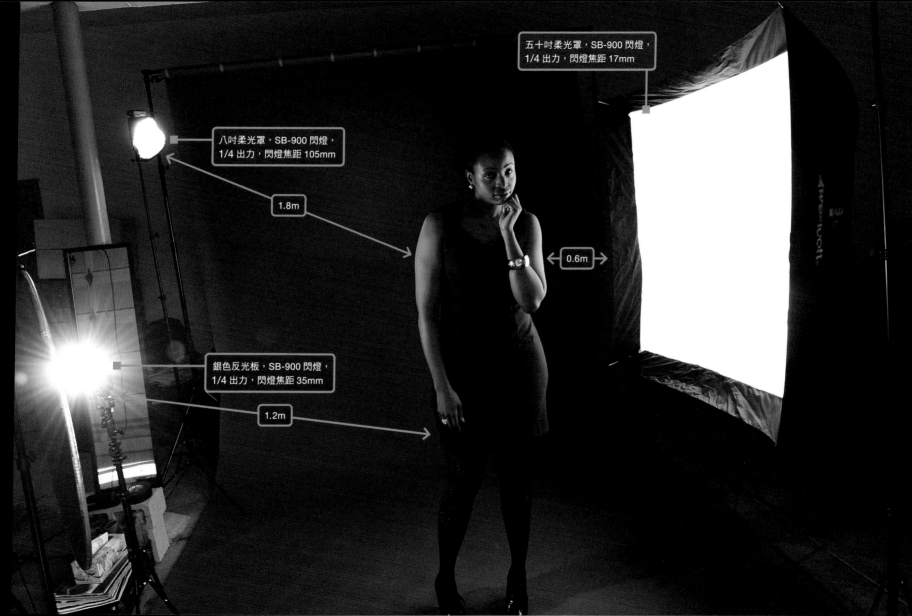

五十吋柔光罩，SB-900 閃燈，
1/4 出力，閃燈焦距 17mm

八吋柔光罩，SB-900 閃燈，
1/4 出力，閃燈焦距 105mm

1.8m

0.6m

銀色反光板，SB-900 閃燈，
1/4 出力，閃燈焦距 35mm

1.2m

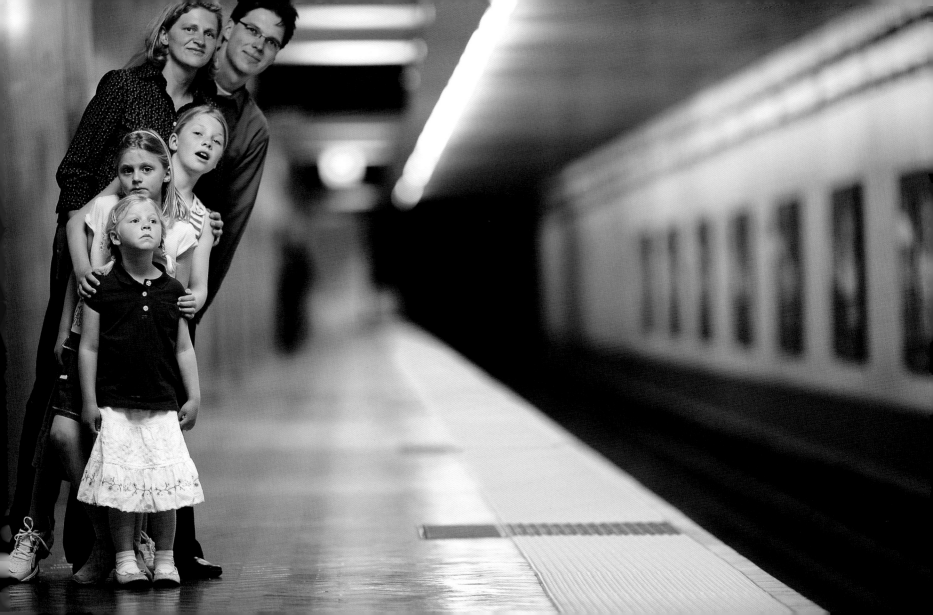

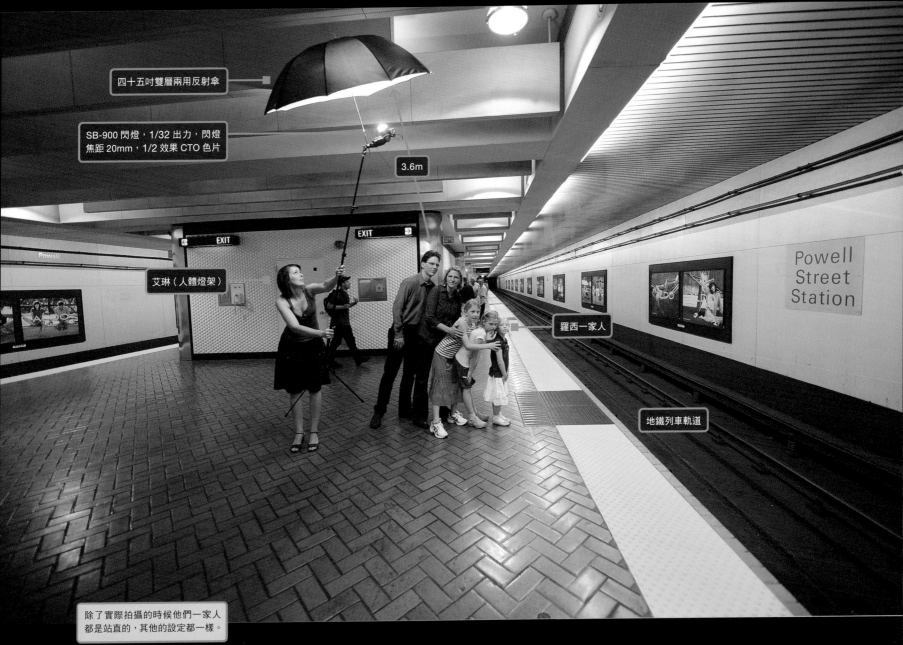

四十五吋雙層兩用反射傘

SB-900 閃燈，1/32 出力，閃燈
焦距 20mm，1/2 效果 CTO 色片

3.6m

EXIT

EXIT

艾琳（人體燈架）

羅西一家人

Powell Street Station

地鐵列車軌道

Powell

除了實際拍攝的時候他們一家人
都是站直的，其他的設定都一樣。

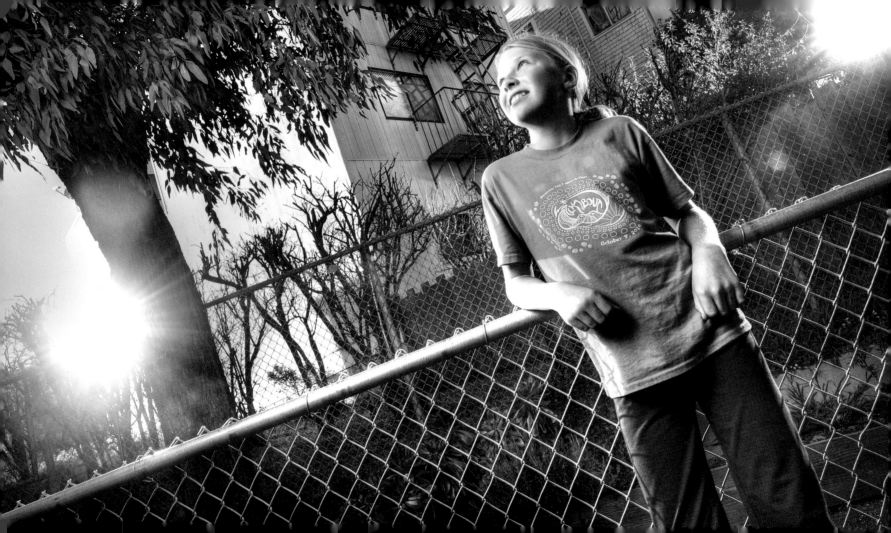

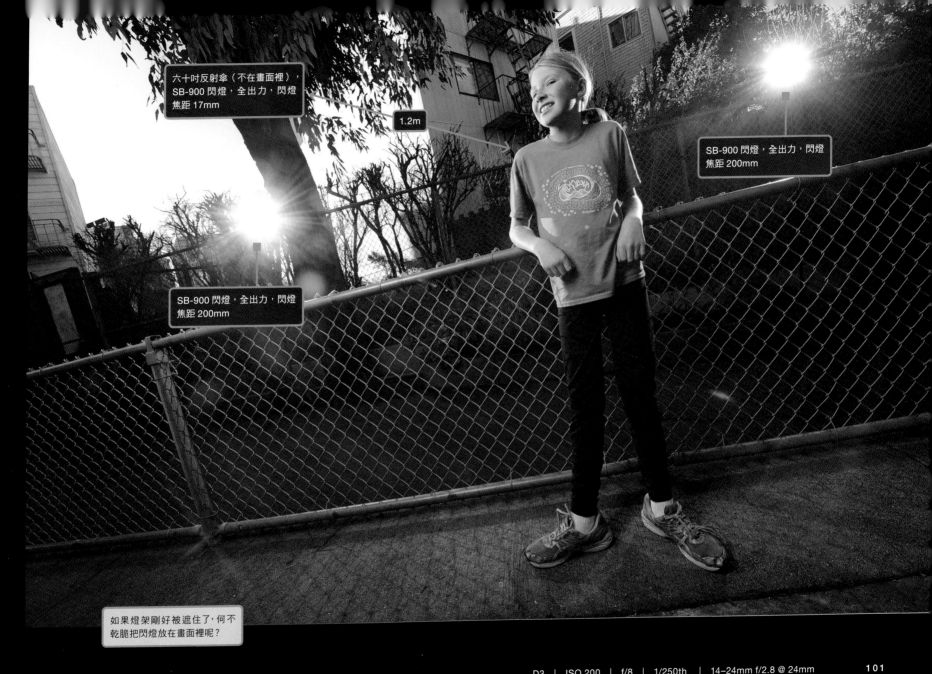

六十吋反射傘（不在畫面裡），
SB-900 閃燈，全出力，閃燈
焦距 17mm

1.2m

SB-900 閃燈，全出力，閃燈
焦距 200mm

SB-900 閃燈，全出力，閃燈
焦距 200mm

如果燈架剛好被遮住了，何不
乾脆把閃燈放在畫面裡呢？

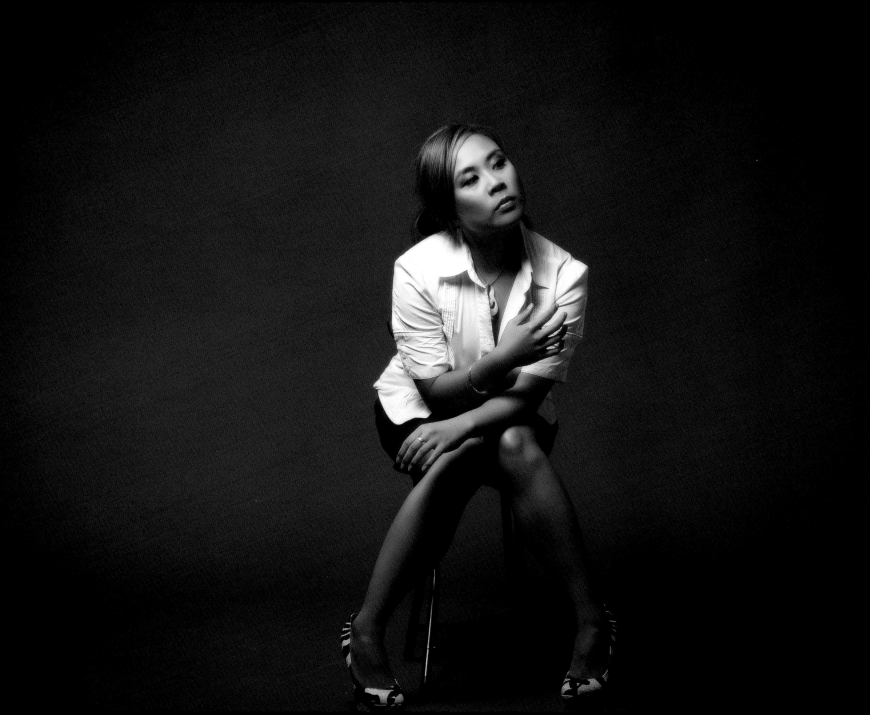

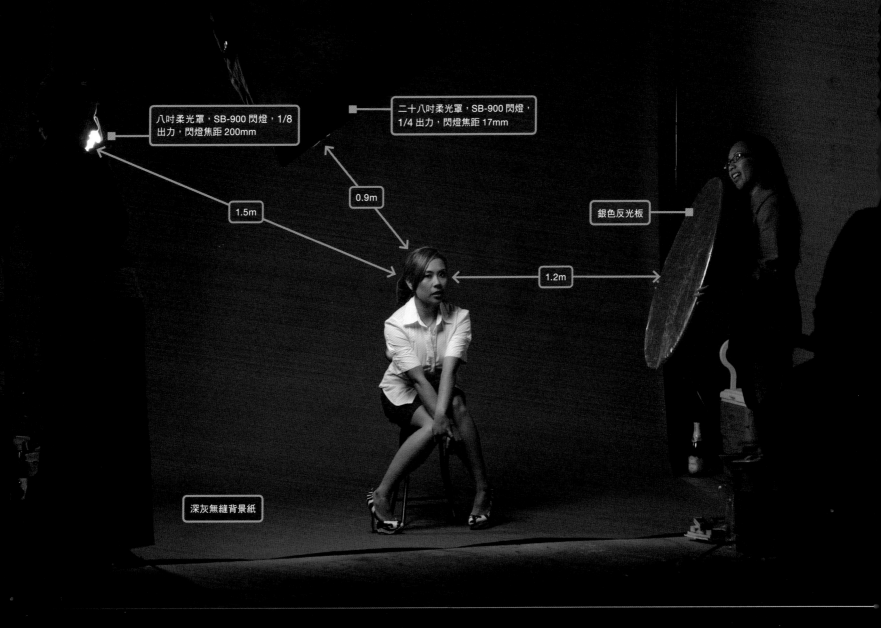

八吋柔光罩，SB-900 閃燈，1/8 出力，閃燈焦距 200mm

二十八吋柔光罩，SB-900 閃燈，1/4 出力，閃燈焦距 17mm

0.9m

1.5m

銀色反光板

1.2m

深灰無縫背景紙

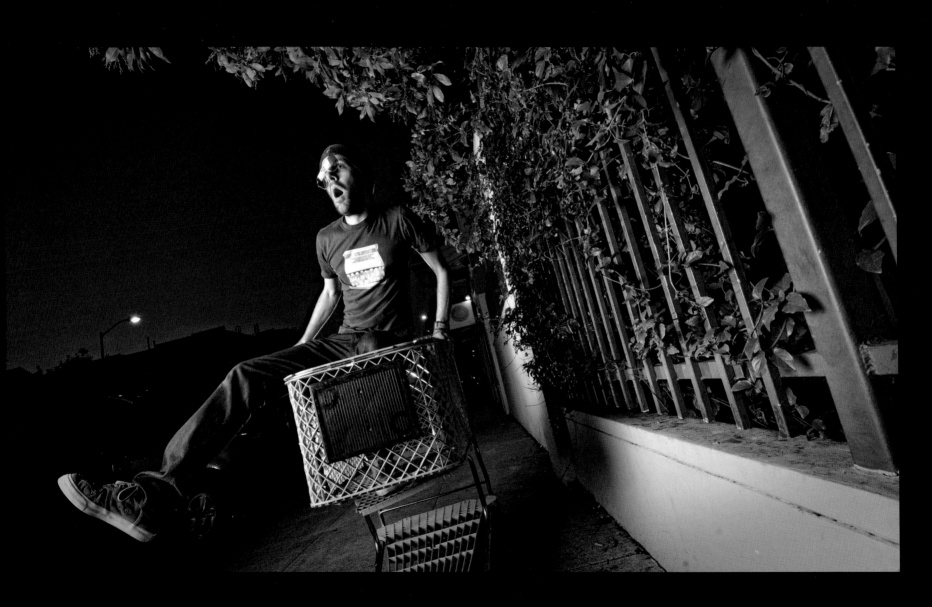

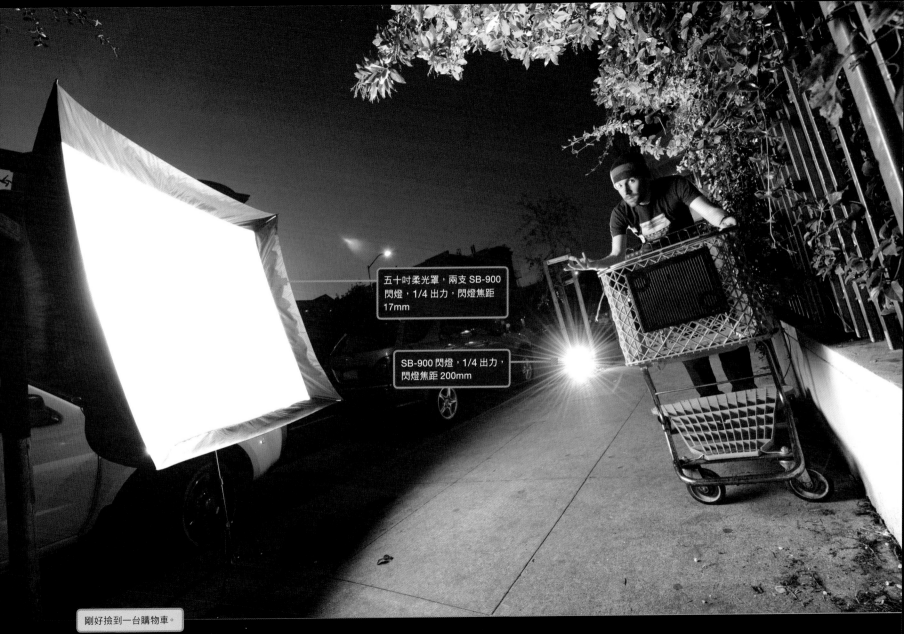

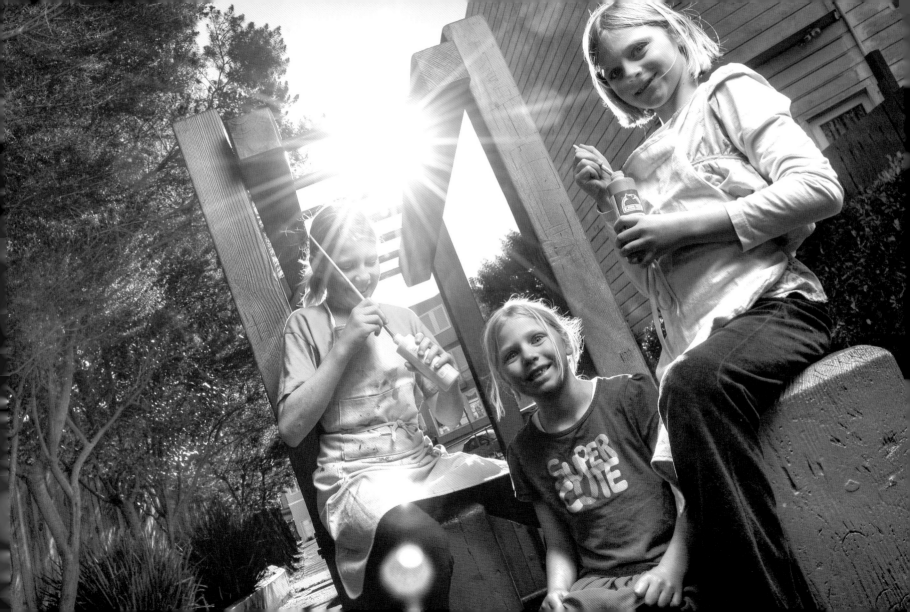

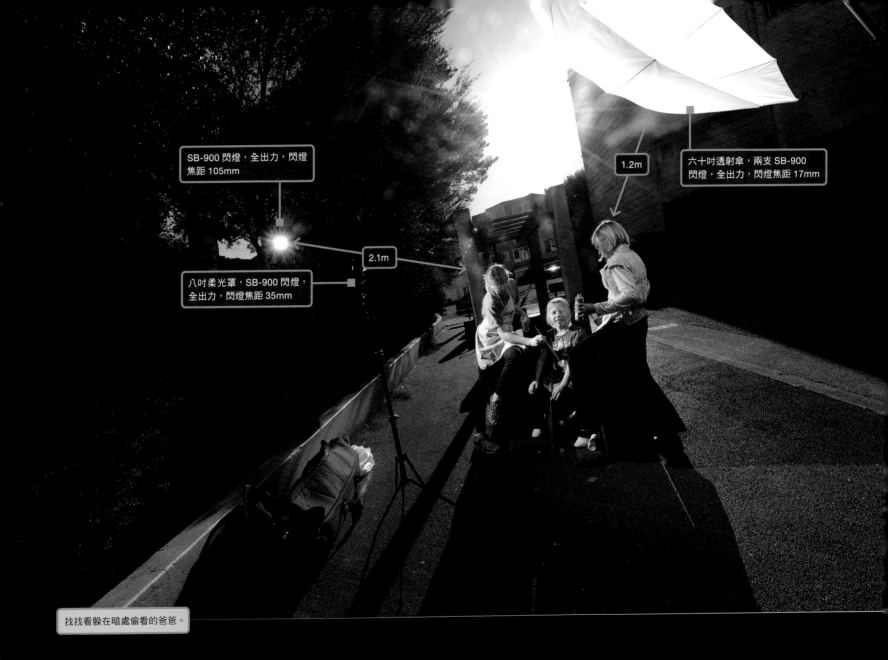

SB-900 閃燈，全出力，閃燈焦距 105mm

六十吋透射傘，兩支 SB-900 閃燈，全出力，閃燈焦距 17mm

1.2m

2.1m

八吋柔光罩，SB-900 閃燈，全出力，閃燈焦距 35mm

找找看躲在暗處偷看的爸爸。

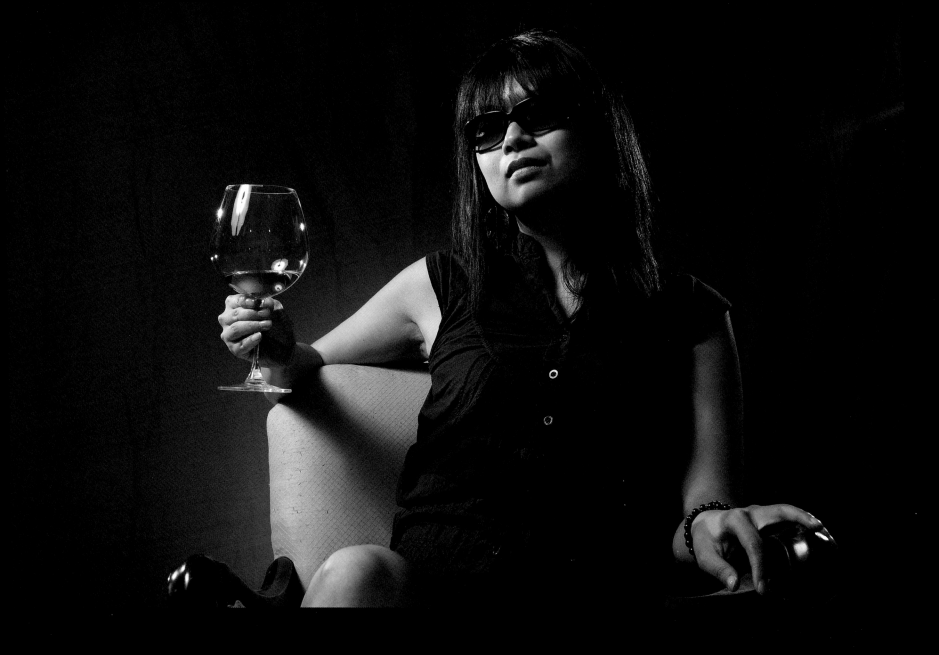

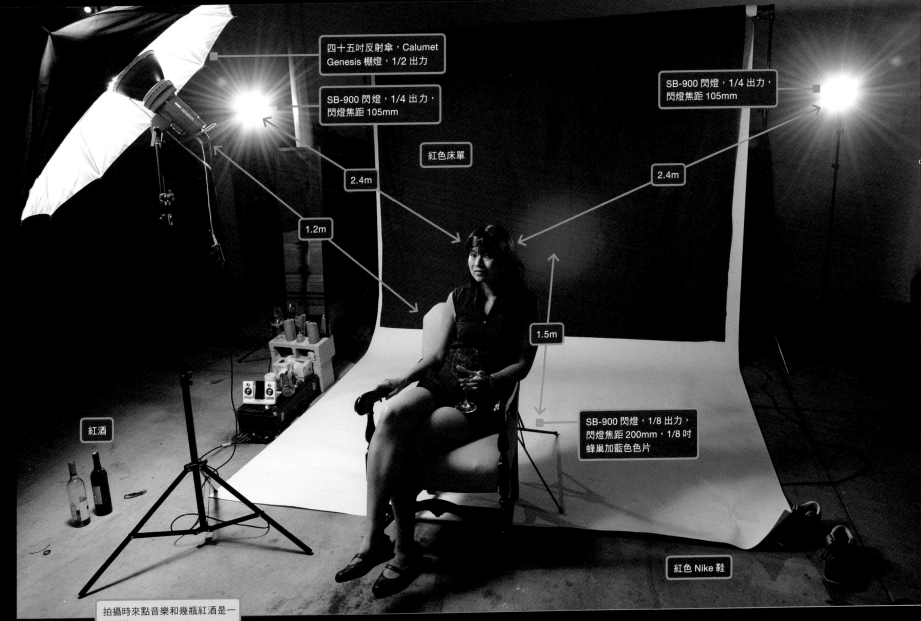

四十五吋反射傘，Calumet Genesis 棚燈，1/2 出力

SB-900 閃燈，1/4 出力，閃燈焦距 105mm

SB-900 閃燈，1/4 出力，閃燈焦距 105mm

紅色床單

2.4m

2.4m

1.2m

1.5m

SB-900 閃燈，1/8 出力，閃燈焦距 200mm，1/8 吋蜂巢加藍色色片

紅酒

紅色 Nike 鞋

拍攝時來點音樂和幾瓶紅酒是一

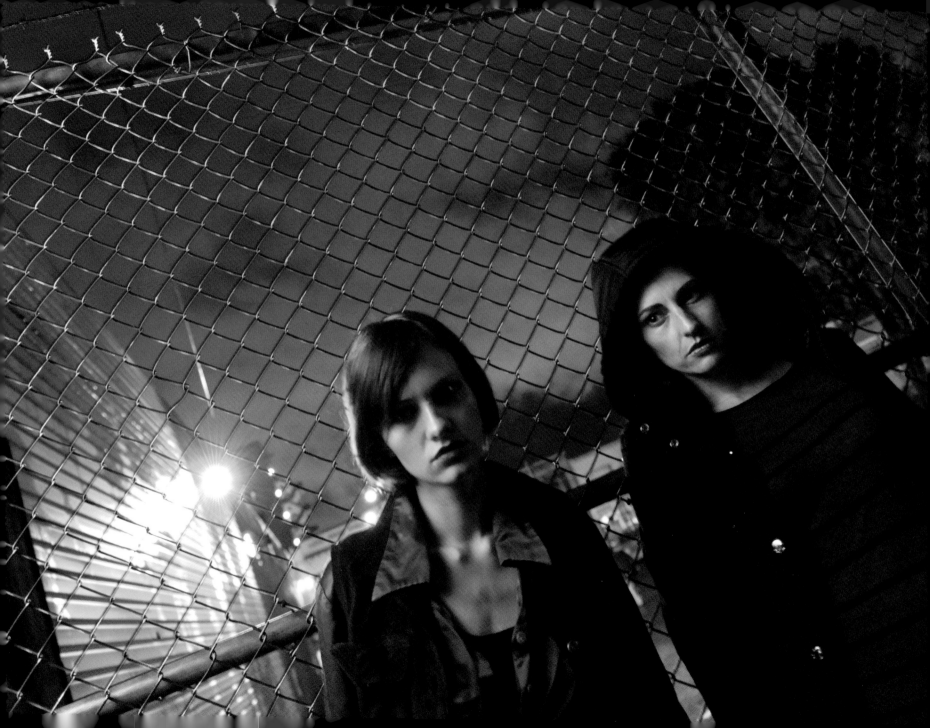

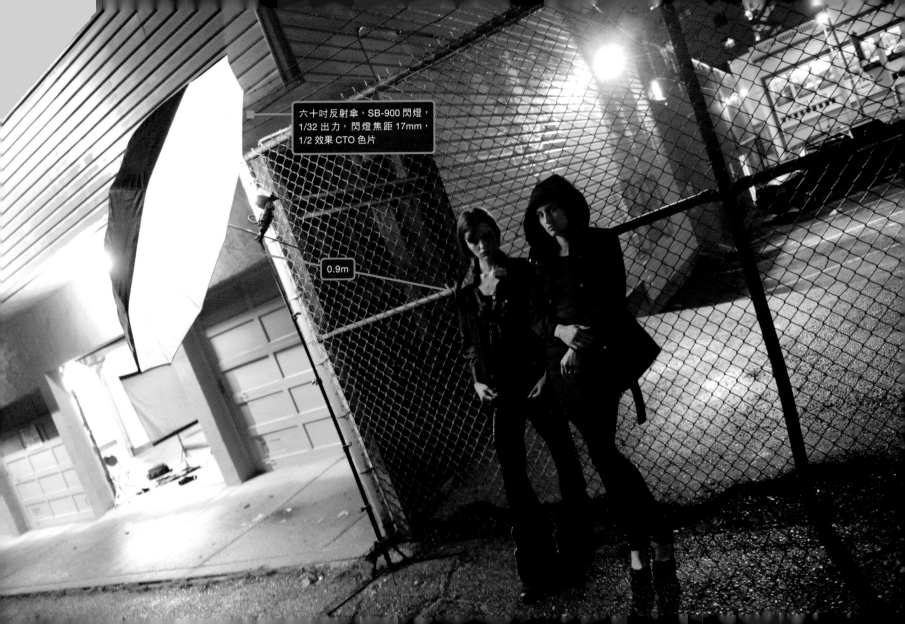

六十吋反射傘，SB-900 閃燈，
1/32 出力，閃燈焦距 17mm，
1/2 效果 CTO 色片

0.9m

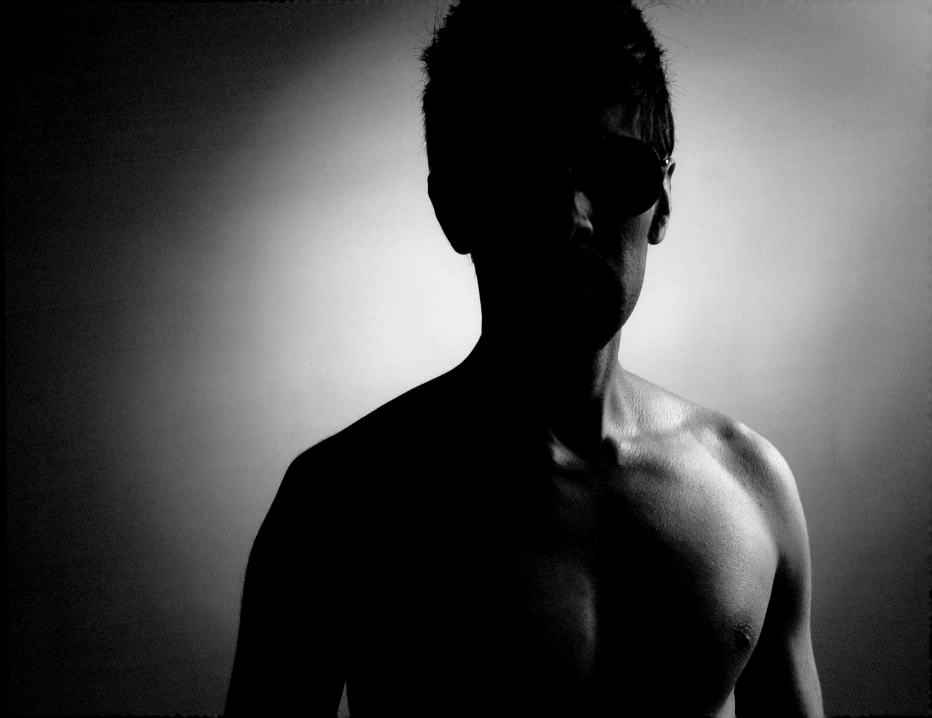

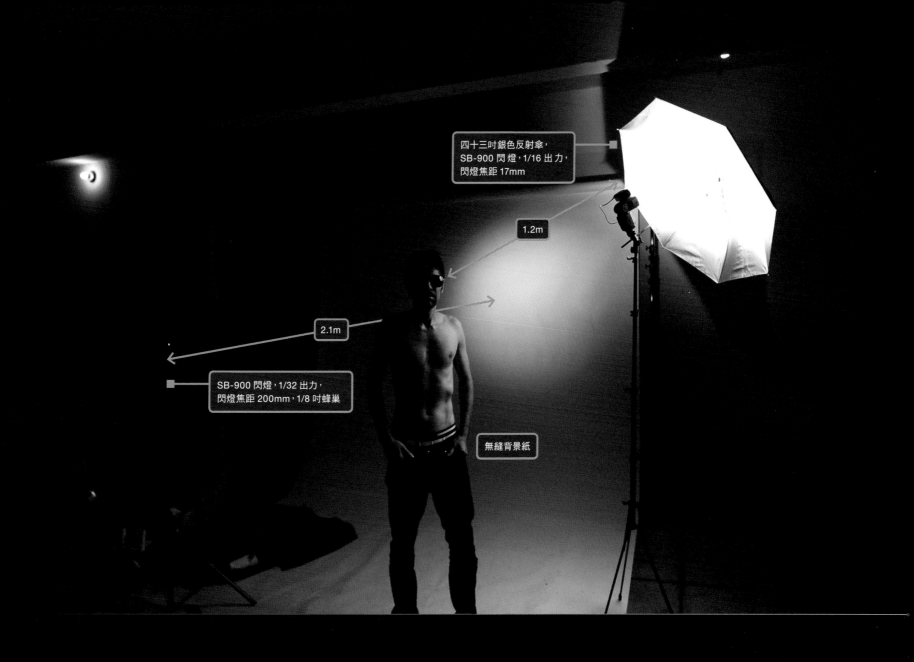

四十三吋銀色反射傘，
SB-900 閃燈，1/16 出力，
閃燈焦距 17mm

1.2m

2.1m

SB-900 閃燈，1/32 出力，
閃燈焦距 200mm，1/8 吋蜂巢

無縫背景紙

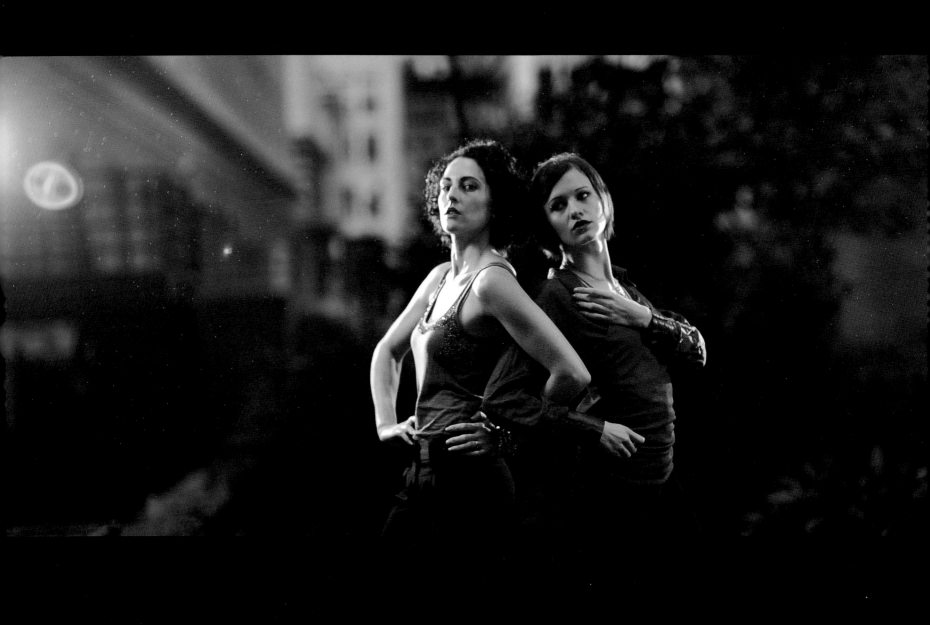

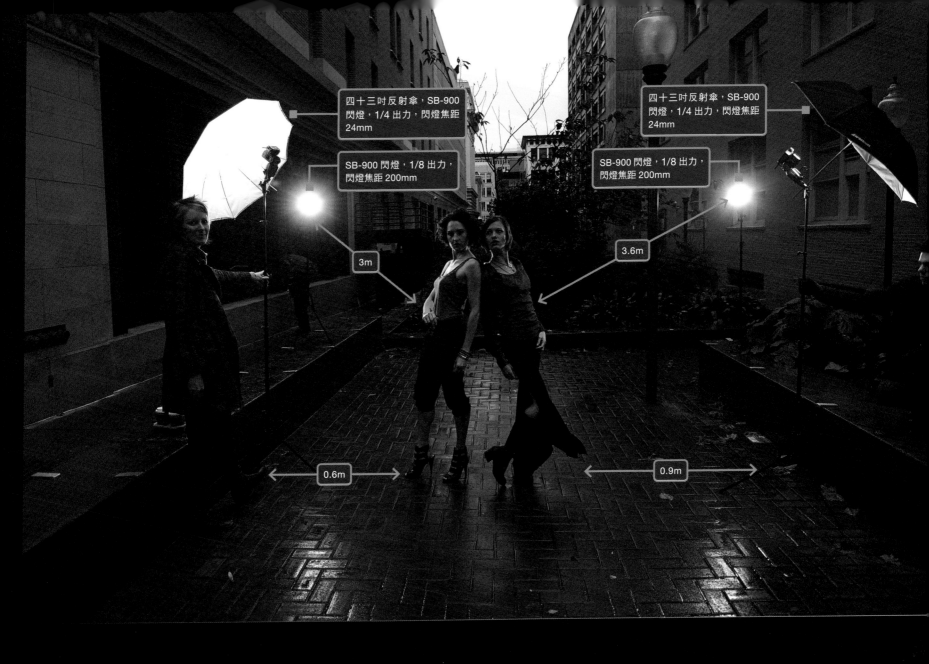

四十三吋反射傘，SB-900
閃燈，1/4 出力，閃燈焦距
24mm

四十三吋反射傘，SB-900
閃燈，1/4 出力，閃燈焦距
24mm

SB-900 閃燈，1/8 出力，
閃燈焦距 200mm

SB-900 閃燈，1/8 出力，
閃燈焦距 200mm

3m

3.6m

0.6m

0.9m

D3　|　ISO 100　|　f/1.8　|　1/250th　|　85mm f/1.4 @ 85mm

115

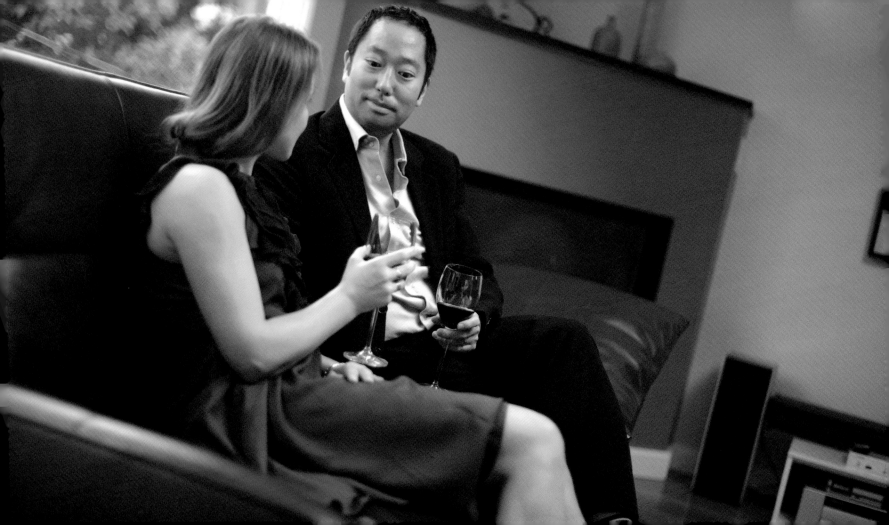

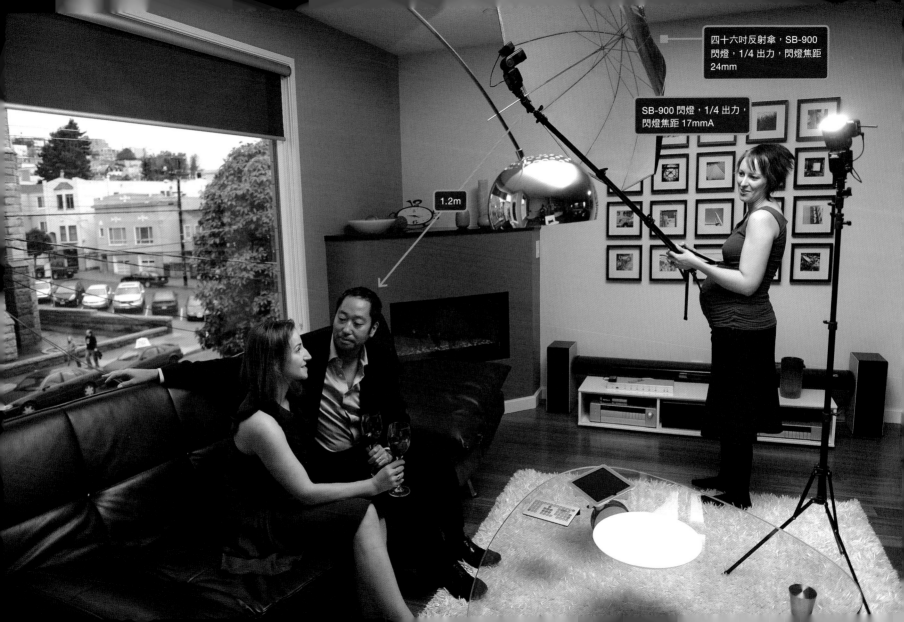

四十六吋反射傘，SB-900
閃燈，1/4 出力，閃燈焦距
24mm

SB-900 閃燈，1/4 出力，
閃燈焦距 17mmA

1.2m

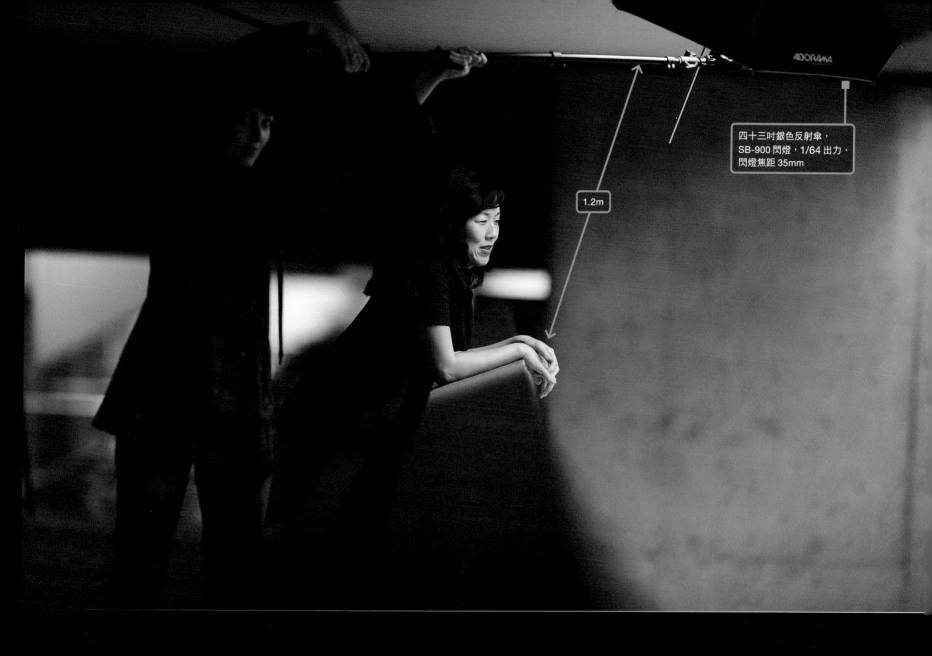

四十三吋銀色反射傘，
SB-900 閃燈，1/64 出力，
閃燈焦距 35mm

1.2m

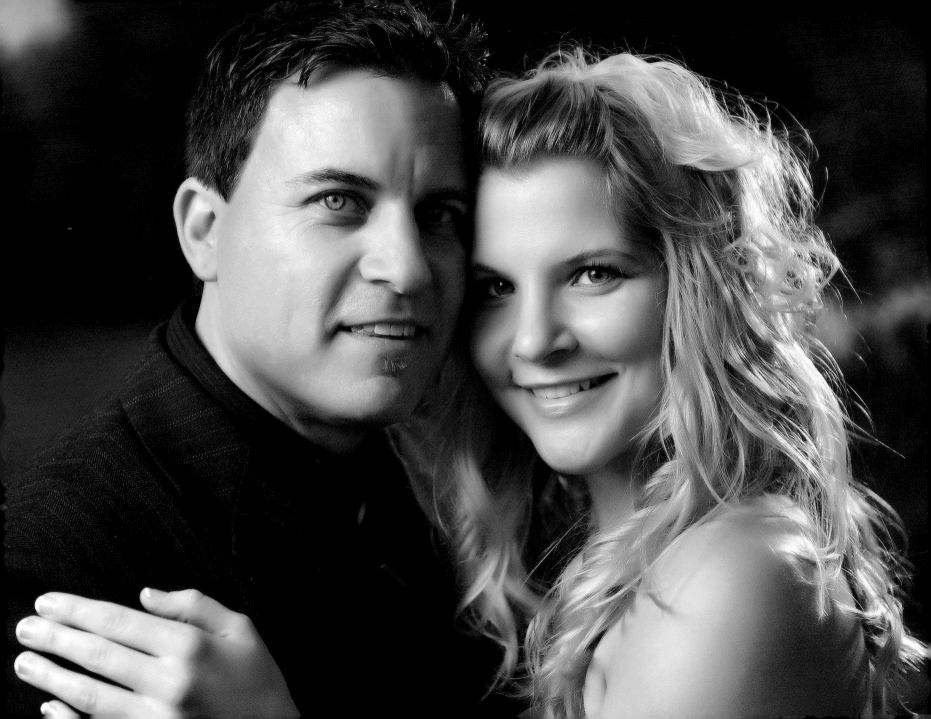

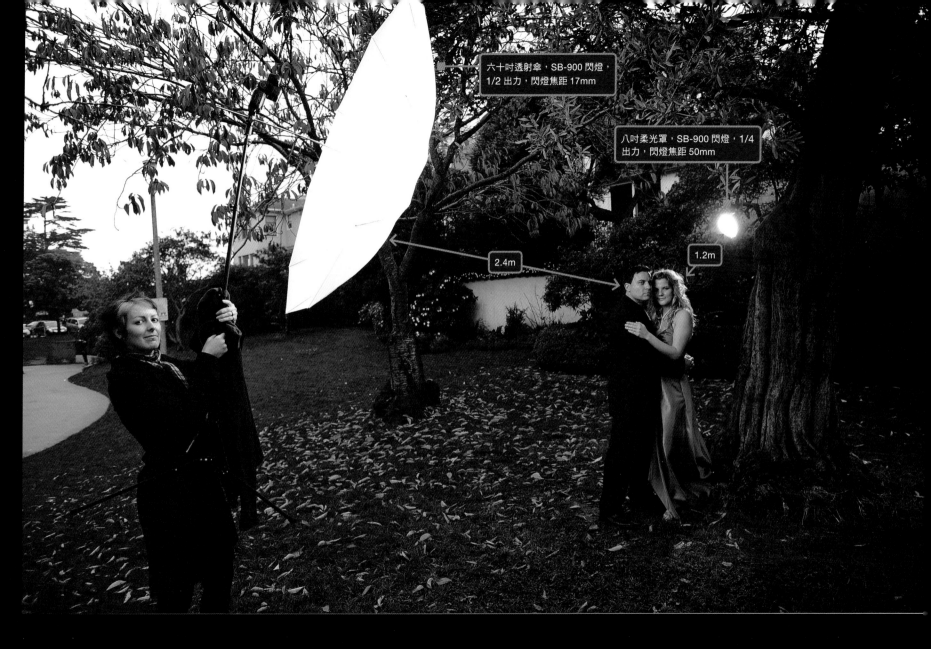

六十吋透射傘，SB-900 閃燈，
1/2 出力，閃燈焦距 17mm

八吋柔光罩，SB-900 閃燈，1/4
出力，閃燈焦距 50mm

2.4m

1.2m

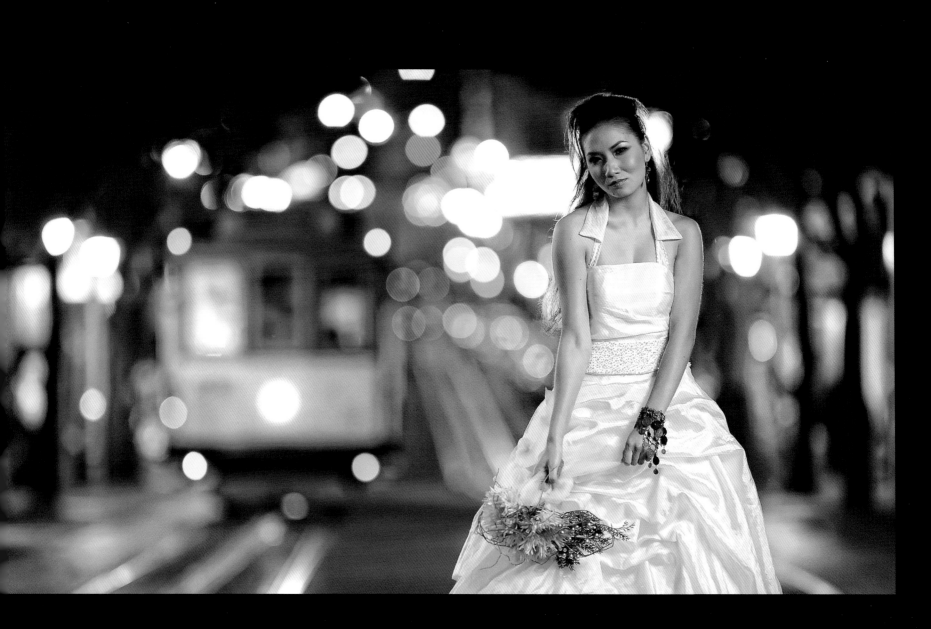

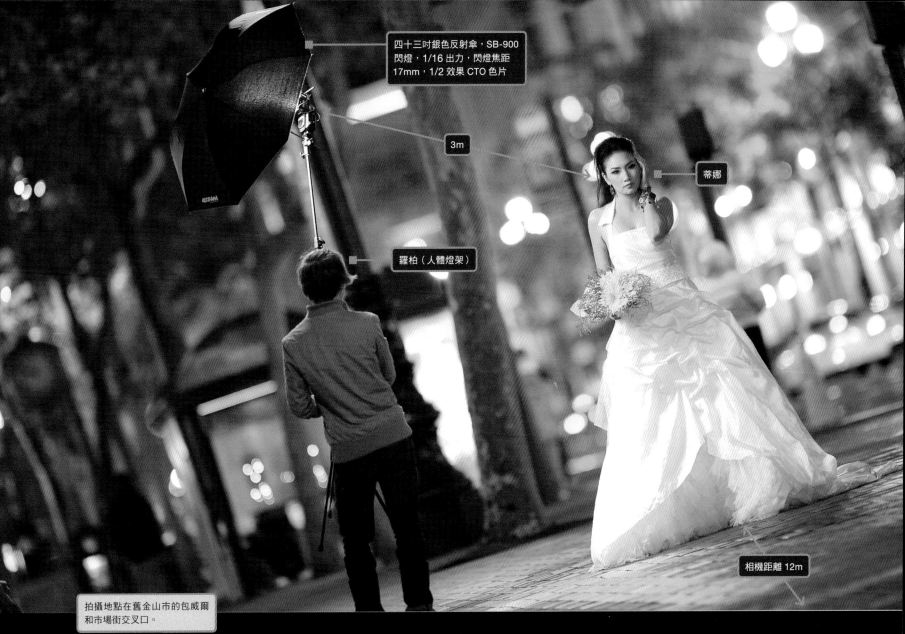

四十三吋銀色反射傘，SB-900
閃燈，1/16 出力，閃燈焦距
17mm，1/2 效果 CTO 色片

3m

蒂娜

羅柏（人體燈架）

相機距離 12m

拍攝地點在舊金山市的包威爾
和市場街交叉口。

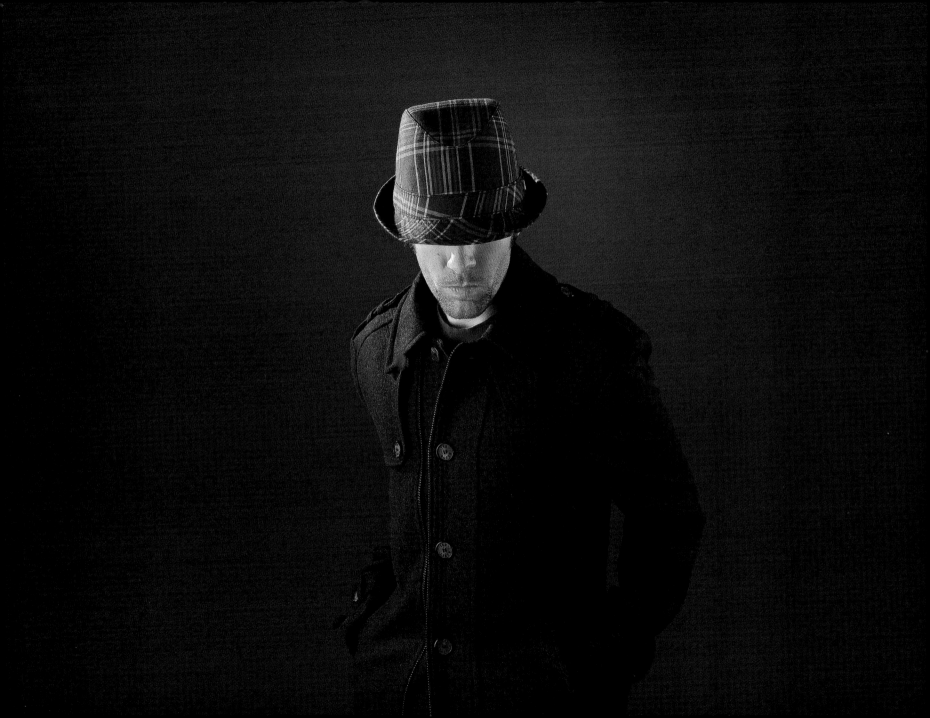

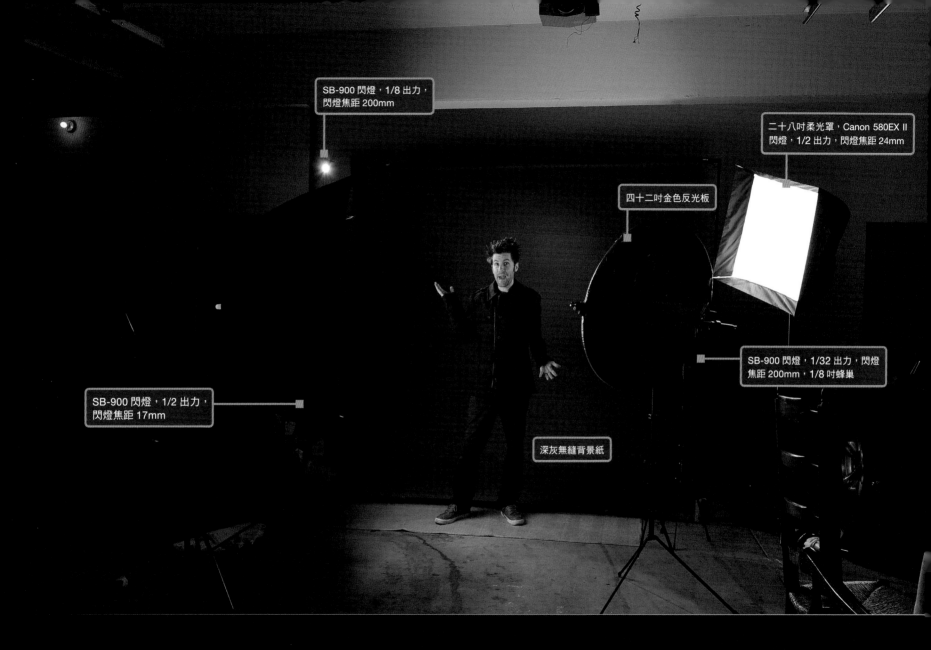

SB-900 閃燈，1/8 出力，
閃燈焦距 200mm

二十八吋柔光罩，Canon 580EX II
閃燈，1/2 出力，閃燈焦距 24mm

四十二吋金色反光板

SB-900 閃燈，1/2 出力，
閃燈焦距 17mm

SB-900 閃燈，1/32 出力，閃燈
焦距 200mm，1/8 吋蜂巢

深灰無縫背景紙

D3 | ISO 200 | f/8 | 1/250th | 24–70mm f/2.8 @ 56mm

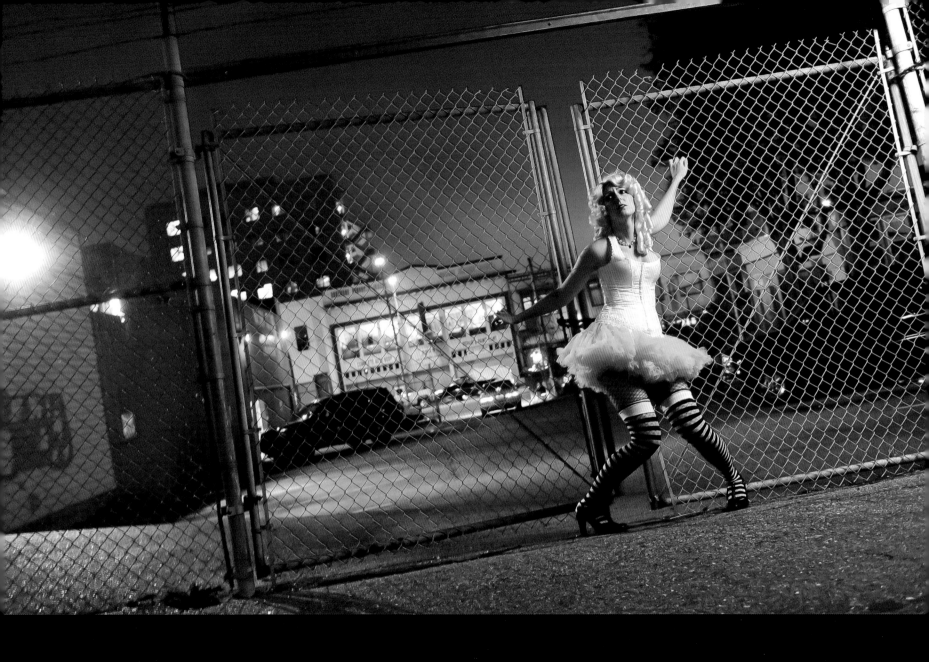

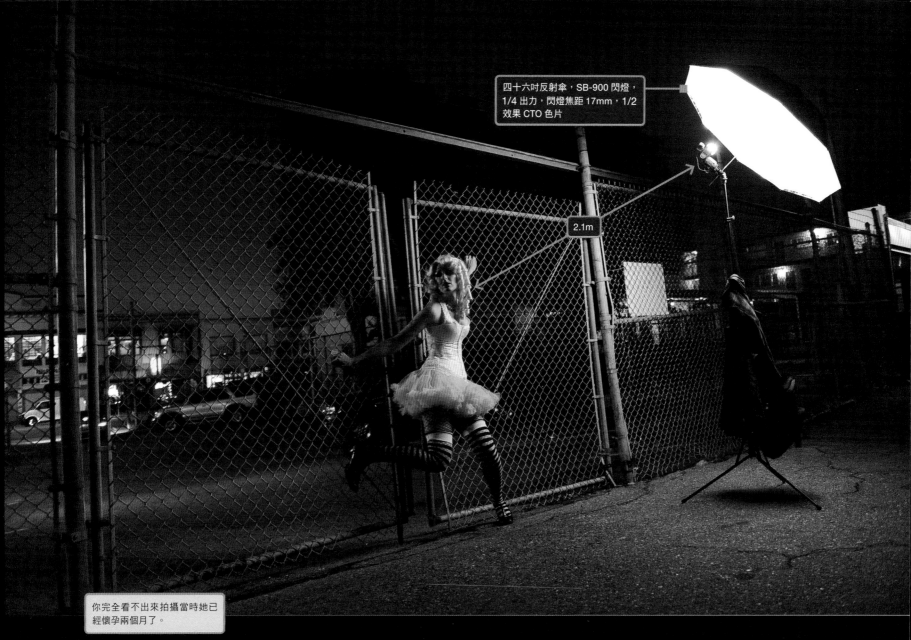

四十六吋反射傘，SB-900 閃燈，1/4 出力，閃燈焦距 17mm，1/2 效果 CTO 色片

2.1m

你完全看不出來拍攝當時她已經懷孕兩個月了。

Oh！
原來閃燈是這樣打的
小閃燈也能拍出Pro級專業感

作者──達斯汀‧迪亞茲／翻譯──洪人傑／責任編輯──單春蘭／封面─內頁設計─任宥騰／
行銷企劃──辛政遠─楊惠潔／總編輯──姚蜀芸／副社長──黃錫鉉／總經理──吳濱伶／執行長──何飛鵬

客戶服務中心
地址：10483 台北市中山區民生東路二段 141 號 B1
服務電話：（02）2500-7718、（02）2500-7719
服務時間：周一至周五 9：30 ～ 18：00
24 小時傳真專線：（02）2500-1990 ～ 3
E-mail：service@readingclub.com.tw
※ 廠商合作、作者投稿、讀者意見回饋，請至
FB 粉絲團 http://www.facebook.com/InnoFair 或
Email 信箱 ifbook@hmg.com.tw

出版 創意市集｜發行 英屬蓋曼群島商家庭傳媒股份有限公司城邦分公司
Distributed by Home Media Group Limited Cite Branch。地址 104 臺北市民生東路二
段 141 號 7 樓 7F No. 141 Sec. 2 Minsheng E. Rd. Taipei 104 Taiwan。

城邦書店 104 臺北市民生東路二段 141 號 7F。電話 (02) 2500-7719
營業時間 週一至週五 09：30-18：00 ｜製版／印刷 凱林彩印股份有限公司

ISBN 978-986-0769-42-5。版次 2021 年 9 月
定價 新台幣 420 元／港幣 140 元

國家圖書館出版品預行編目 (CIP) 資料

Oh！原來閃燈是這樣打的：小閃燈也能拍出 Pro 級專業感／
達斯汀‧迪亞茲 (Dustin Diaz) 著
── 二版 ── 面；公分
創意市集出版／城邦文化事業股份有限公司發行，民 110.09
譯自：This is strobist info : your setup guide to flash photography

1. 攝影光學
2. 攝影技術
3. 數位攝影　　　　　　　　　ISBN 978-986-0769-42-5(平裝)

952.3　　　　　　　　　　　　　　　　　110014802